FANTASTIC BEASTS
THE SECRETS OF DUMBLEDORE

·✳· THE COMPLETE SCREENPLAY ·✳·

J.K. ROWLING & STEVE KLOVES

怪獸與

鄧不利多的秘密

電影劇本書

J.K. 羅琳 & 史提夫·克羅夫斯

謝靜雯—譯

跟隨《怪獸與鄧不利多的秘密》回到 J. K. 羅琳的魔法世界。本片開始製作的時間正值全球疫情爆發，影片大多在英格蘭赫特福德郡的利維斯登工作室拍攝，在重重阻撓之下，史都華・克雷格（Stuart Craig）和他傑出的藝術部門團隊在工作室的外部區域，恍如透過魔法似的創造出柏林、不丹和中國的場景。我們也重建了之前魔法世界的故事和電影裡最令人難忘的部分場景，包括豬頭酒吧、萬應室和霍格華茲。

羅琳和史提夫的劇本在新舊之間靈活穿梭，同時以魅力和情感平衡這則來得正是時候的政治故事。在故事的核心，羅琳最不朽也最討人喜愛的角色之一，阿不思・鄧不利多直面當前的危機與過往的遺憾，而紐特・斯卡曼德則率領任務團隊，阻擋葛林戴華德登台掌權。

當世界陷入奇異的沉眠狀態，我們耗時許多個月份，致力將羅琳和史提夫的文字，轉譯為螢光幕上的影音。

在《怪獸與鄧不利多的秘密》裡，危險的時機或許正是狂人崛起之時，但鄧不利多、紐特以及他們組成的團隊，挺身對抗橫行超過一個世紀、世上最致命的巫

師。他們的膽識與韌性令人心生希望，儘管前方險阻重重，光明與愛最終依然可能會勝出。

大衛・葉慈

二〇二三年三月二十一日

華納兄弟電影公司出品

盛日影業製作

大衛·葉慈執導

《怪獸與與鄧不利多的秘密》

導演………大衛·葉慈（David Yates）

編劇………J.K.羅琳（J.K. Rowling）&
史提夫·克羅夫斯（Steve Kloves）

改編自………J.K.羅琳（J.K. Rowling）

製片………大衛·海曼（David Heyman p.g.a.）、J.K.羅琳（J.K. Rowling）、史提夫·克羅夫斯（Steve Kloves p.g.a.）、萊諾·威格拉姆（Lionel Wigram p.g.a.）、提姆·路易斯（Tim Lewis p.g.a.）

執行製作………尼爾·布萊爾（Neil Blair）、丹尼·科恩（Danny Cohen）、喬許·貝加（Josh Berger）、柯特奈·瓦倫蒂（Courtenay Valenti）、麥可·夏普（Michael Sharp）

攝影指導⋯⋯⋯喬治・里西蒙德（George Richmond, BSC）

美術指導⋯⋯⋯史都華・克雷格（Stuart Craig）、尼爾・拉蒙特（Neil Lamont）

服裝設計⋯⋯⋯柯琳・艾特伍（Colleen Atwood）

剪輯⋯⋯⋯馬克・戴（Mark Day）

音樂⋯⋯⋯詹姆士・紐頓・霍華德（James Newton Howard）

演員

紐特・斯卡曼德⋯⋯⋯艾迪・瑞德曼（Eddie Redmayne）

阿不思・鄧不利多⋯⋯⋯裘德・洛（Jude Law）

魁登斯・巴波⋯⋯⋯伊薩・米勒（Ezra Miller）

雅各・科沃斯基⋯⋯⋯丹・富樂（Dan Fogler）

奎妮・金坦⋯⋯⋯艾莉森・蘇朵（Alison Sudol）

西瑟・斯卡曼德⋯⋯⋯卡倫・透納（Callum Turner）

尤拉莉・「拉莉」・席克斯⋯⋯⋯潔西卡・威廉斯（Jessica Williams）

蒂娜・金坦⋯⋯⋯凱薩琳・華特斯頓（Katherine Waterston）

娜吉妮⋯⋯⋯⋯⋯⋯⋯⋯金秀賢（Claudia Kim）

尤瑟夫・卡瑪⋯⋯⋯⋯威廉・奈迪蘭（William Nadylam）

亞柏奈西⋯⋯⋯⋯⋯⋯凱文・格斯理（Kevin Guthrie）

以及

蓋勒・葛林戴華德⋯⋯邁茲・米克森（Mads Mikkelsen）

1 內景：火車車廂──白天

男男女女默默坐在閃爍的燈光中。**鏡頭**緩緩滑行，拍到男人手抓拉環站在車廂內，隨著列車柔和搖擺。男人的面容隱而不見，但以略微瀟灑的角度戴著的帽子，模樣有些眼熟。

2 外景：車站──幾分鐘過後──白天

火車停了下來，車門打開。男男女女魚貫而出，包括那位戴帽子的男人。

3 外景：皮卡迪利圓環──幾分鐘過後──白天

戴帽子的男人走進光線中，跟一起下車的乘客分道揚鑣。他短暫地環顧四周，然後繼續往前走。

4 內景：咖啡館——白天

忙碌，喧鬧。頂著深色鮑伯頭的服務生走進視線範圍，姿態優雅，款款走向靠近後側的一張桌子，我們跟著她一起在室內穿梭。她將一杯熱飲放在戴帽子的男人面前，男人是鄧不利多。

鄧不利多　　謝謝。

服務生　　　還有需要什麼嗎？

鄧不利多　　不用，還不用——我在等人。（蹙眉）我想對方會來。

阿不思・鄧不利多的戲服速寫

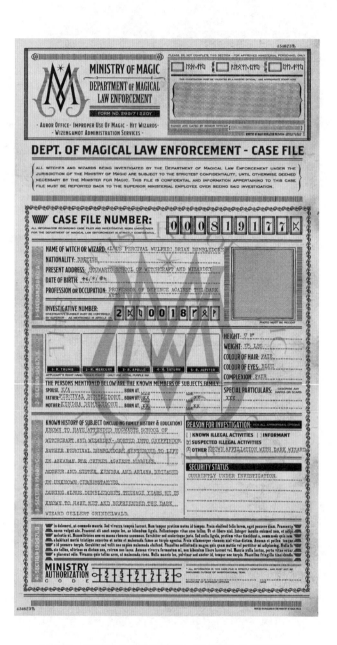

阿不思・鄧不利多的卷宗檔案，預留空白放動態照片

服務生點點頭，轉身離開。鄧不利多看著她走，接著將一顆方糖放進茶裡攪拌，然後腦袋後仰、閉上眼睛。**鏡頭**停留在鄧不利多歇息的臉上許久，最後……**一道光**落在他的臉龐上。

鄧不利多睜開雙眼，打量著站在桌邊的男人，葛林戴華德。

葛林戴華德　讓我看看。

一時半晌，葛林戴華德端詳著他，然後在對面的座位坐下。

鄧不利多　我沒有什麼老地方。

葛林戴華德　這是你常來的老地方嗎？

葛林戴華德　（繼續說）有時我感覺它還繞在我的脖子上，畢竟我隨身佩戴那鄧不利多盯著他，慢慢將手伸進鏡頭範圍，出示「血盟」。鄧不利多將血盟捧在手心，鍊子在指間緩緩蜿蜒而行，彷彿具有生命力。

鄧不利多　　我們可以撤銷這個盟約。麼多年。你戴在身上的感覺如何？

葛林戴華德充耳不聞，環顧室內。

葛林戴華德　　我們的麻瓜朋友們就是愛閒聊，不過我不得不承認一點——他們真會泡茶。

鄧不利多　　你目前在做的事太過瘋狂——

葛林戴華德　　我們當初約好要這麼做的。

鄧不利多　　我當時年少輕狂，也太——

葛林戴華德　　——一心一意，對我，對我們倆。

鄧不利多　　不，我當初之所以配合，是因為——

葛林戴華德　　因為？

鄧不利多　　因為當時的我愛你。

他們凝望彼此的眼睛，接著鄧不利多再次移開目光。

葛林戴華德　是，但那不是你配合的原因。當初是你說我們可以重塑這個世界，說那是我們與生俱來的權利。

葛林戴華德往後靠坐，瞇細眼睛，**吸了口氣**。

葛林戴華德　（繼續說）你聞得到嗎？那股臭氣？你真的想為這些禽獸，背棄自己的同類？

鄧不利多的視線一移，迎上葛林戴華德冷硬的目光。

葛林戴華德　（繼續說）不管有沒有你，我都會摧毀他們的世界，阿不思，你攔不住我的。好好享受你那杯茶吧。

葛林戴華德走出去的時候，響起了低沉的**隆隆聲**。鄧不利多往下盯著自己的茶杯，看著它在堅硬的桌面上**微微顫動**。杯裡的液體**震動**著，他似乎看得忘我。

鄧不利多和葛林戴華德年少的時候，想出了可以控制魔法世界以及其他世界的計畫，現在葛林戴華德正試圖加以實現。但是鄧不利多已經變了。他明白自己以往犯下的過錯，盡全力要加以校正。我想這一點非常重要：我們在人生中都會犯錯，不管我們是誰，都必須承認那些錯誤，從中學習，然後繼續往前邁進。

——大衛・海曼（製作人）

鏡頭拍攝火焰，鏡頭先停駐一晌，繼而帶我們投入烈火之中⋯⋯

5 內景：鄧不利多的房間——霍格華茲——早上

我們看見鄧不利多站在窗邊，閉著眼睛。鏡頭慢慢聚焦在他身上，

他睜開眼睛，我們回到了當下。

他握著血盟，鍊子圈圈纏著他的手腕。

6 外景：湖泊——天子山——同一時間——晚上

遼闊壯麗的景致。月亮低垂，石灰岩柱從水中雄偉升起，籠罩在一座山的陰影之中——一座名為天使之眼的湖泊。

紐特划槳越過湖面。

7 外景：天子山——幾分鐘過後——晚上

他的雙腳輕柔地踏上湖岸，將上下起伏的船留在後頭。紐特‧斯卡曼德出現在鏡頭裡。

他開始穿越竹林並爬上斜坡，漸漸遠離後頭的湖泊和支流。

一頭野獸的遙遠呼喊迴盪在景色之中。紐特傾聽片刻，皮奇在紐特的肩上，也傾聽著。

紐特

（低語）她要生了。

紐特・斯卡曼德的戲服速寫

我們終於看到紐特狀態最好也最快樂的時候，就是在
野外追蹤怪獸。這次的怪獸是在魔法世界擁有神秘地
位、美麗非凡的生物，名叫麒麟。紐特讓我很激賞的
一點就是，他雖然有輕微的社交障礙、肢體動作彆扭
異常，在大自然裡身手卻如此靈活矯健。電影開頭幾
乎有種印第安那瓊斯的氛圍，因為那是紐特最自在的
狀態。最初讀到劇本時，我相當興奮。

——艾迪·瑞德曼（紐特·斯卡曼德）

8 外景：窪地——天子山——幾分鐘過後——晚上

紐特走向宛如大教堂的大洞穴，動作迅速但小心。他靠近的時候，裡頭有什麼在蠢動，半掩於陰影之中。

9 外景：窪地——天子山——幾分鐘過後——晚上

紐特溫柔地伸出手要撫搓那頭野獸的背，野獸輕柔地翻過身去，我們看出牠是一隻麒麟：半龍半馬，強大中帶了點甜美。牠呼吸急促，皮膚浮現斑點，抽搐不止，昆蟲、叢林草葉和塵埃都攀附在牠的身側。

牠又發出一聲呼喊。

麒麟寶寶的速寫

紐特

一道金光開始彌漫在牠身體下方的地面。紐特綻放笑容，看得入神。慢慢地，有個麒麟寶寶出現了，從母獸下方滑了出來，美麗且脆弱，眼睛盲目地眨啊眨。牠好奇地**東嗅西嗅**，發出輕柔的**啼鳴**，小小身體搏動著**金光**，短暫照亮紐特和皮奇俯看的臉。

紐特往後退開旁觀，麒麟寶寶打著哆嗦、踉蹌走動，母獸將寶寶的身體舔舐乾淨。

（回應皮奇的表情）好美。（一拍之後）好了，兩位，棘手的部分來了。

紐特往皮箱伸手，輕輕打開。我們看到蒂娜的照片釘在箱蓋內側。

有人影悄悄鑽過深處的林下灌叢，手執魔杖逐漸接近……

……隨從蘿西和卡洛步步進逼，盯著麒麟寶寶，眼神飢渴。

蘿西和卡洛**俐落地**舉起魔杖，發射**咒語**，傷得麒麟母獸皮開肉綻。

麒麟母獸酒醉似的搖搖晃晃，對著夜色**放聲嘶吼**，接著——四隻

腳再也支撐不住——整個癱倒下來。

在這場猛烈攻擊之中…

紐特以防禦咒語回擊，咒語開展成一面屏障，但已經太遲。

紐特回頭看到有個**暗影**從其他隨從之間浮現，是魁登斯，長了幾

歲，更有自信，他用魔杖突破了紐特升起的屏障。

紐特用魔杖指著皮箱。

（繼續說）速速前！

皮箱飛越空中進入他手裡。

紐特

比起哈利波特或其他魔法世界的許多英雄，紐特的形象並不是最了不起或最強大的巫師，但他對魔法有獨特的掌握。所以在這場戰鬥中，紐特不是直接使出決鬥咒語，而是借用更有機的東西，比方說像是用落葉化為旋風或屏障。他的魔法也許不是最令人歎服的，但確實呼應了他的角色特質。

——艾迪・瑞德曼（紐特・斯卡曼德）

魁登斯突破屏障，紐特讓自己飛過窪地的邊緣，沿著險峻的斜坡往下跳躍、踉蹌、絆倒，最後一頭栽進林下灌叢。

後方傳來咒語的**重擊**，炸裂他四周的**竹子**，**使得**他的皮箱從手中翻滾而開。

我們看到麒麟寶寶站在前方的林下灌叢，害怕又脆弱。

紐特加快步調，**轉頭卻看到……**

……皮箱順坡而下，顛簸彈跳朝他而來，獸腿從箱子冒出來。紐特反擊，讓她往後飛開。

卡洛朝紐特衝來，伸出雙手要抓麒麟寶寶。

砰！又一個**咒語**從紐特頭頂上呼嘯過去，他彎身縮頭，伸出手臂摟住麒麟寶寶，將牠一把撈起。那一瞬間，又一個咒語襲來，**擊中了**

紐特，使他**飛離高地並往下滑落**。

從下方看到，紐特整個人摔進盤旋的湖水深處。

在滿是水沫的湖面上，皮奇冒出腦袋，沿著湖岸游泳，看到失去意識的紐特漂到對面的湖岸停下，相當**擔心**。

遠景……

……我們發現這裡是一連串從天使之眼奔瀉下來的美麗瀑布底部。

一時，紐特彷彿做夢似的仰臥著，眨眼望天。他終於抬起頭來。

紐特的主觀視角：

……剎比舉著布袋，蘿西伸手抓住麒麟寶寶，粗魯地將牠推進袋子裡。**呼咻！**眨眼間他們消失蹤跡。

紐特

紐特勉強將自己撐起來。

鏡頭切至：

……紐特步履蹣跚走回窪地，一隻手臂摟著皮箱。他抵達窪地的頂端。麒麟母獸躺在陰影裡，動也不動。紐特胸口痛苦地起伏著，癱靠在麒麟母獸了無動靜的軀體上。

（繼續說）我很抱歉。

紐特眨眼仰望，端詳空蕩蕩的天際，眼皮逐漸沉重起來……睡意漸濃……他的胸膛起伏得更穩定……這時……

柔和的光線映出他的臉龐。

他眼皮顫了顫之後睜開，他下方的土地散放著光芒。

紐特

他轉頭細看麒麟母獸，看到牠眼周的皮膚**抽動**著，然後……

……**呢喃般的輕鳴打破寂靜。背後的光線更亮了**，紐特轉身見到……

……第二隻麒麟寶寶蠕著身子現身。牠順利脫身之後，沒把握地東張西望，然後和紐特對上視線。紐特綻放笑容，麒麟窩進他的懷裡。他轉回去看母獸……然後打住動作。

（繼續說）雙胞胎，妳生了雙胞胎……

他看到母獸的眼睛垂落一滴淚，**瞳孔逐漸放大**。紐特的臉色一沉，翻身又靠回母獸失去生命的軀體。

皮奇慢慢將頭探出紐特的口袋，驚奇地盯著麒麟寶寶。

紐特對著皮箱點頭，皮奇跳過去，在其中一個栓鎖前遲疑片刻，回

頭尋求指引。

紐特依然摟著麒麟，打開一個栓鎖，皮奇打開另一個。

泰迪冒出腦袋，先看到紐特，再望向麒麟寶寶。

在皮箱內部，下方深處，鏡頭拍出氣翼鳥又長又細的四肢，牠往上爬向天空，先經過固定在皮箱蓋子內側蒂娜·金坦的照片，再**路過**泰迪身邊，最後**離開**皮箱飛入天使之眼。

氣翼鳥的身體開始在鏡頭前方膨脹起來，神奇又美麗。紐特用僅剩的一絲力氣抱起麒麟，將牠收進自己外套的衣褶裡。麒麟打著哆嗦，在他懷裡輕聲啼鳴。

氣翼鳥用尾巴捆住紐特，紐特和麒麟寶寶被輕柔地提入空中。

氣翼鳥升入高空，優雅地展開雄偉的巨大羽翼，帶著紐特和麒麟寶

10

外景：城堡入口／中庭——諾曼加——早上

寶越過占地遼闊的幾座瀑布，然後飛向海平面。海平面在曙光中閃動著微光。

片名浮現：

怪獸與鄧不利多的秘密

鏡頭飄移，拍攝葛林戴華德踏出城堡，隨從們在中庭遠端現影。

魁登斯從其他人身邊走開。

葛林戴華德的視線緊盯魁登斯手裡的布袋。蘿西流連不去——默不作聲、態度警覺。葛林戴華德跨步上前。

諾曼加城堡的場景描繪

葛林戴華德　其他人先退下。

隨從們無語地退開。一兩人回頭一瞥，意識到魁登斯現在是最受寵的一位。等到身邊只剩魁登斯的時候，葛林戴華德對著布袋點點頭。

葛林戴華德　（繼續說）讓我看看。

葛林戴華德接過麒麟，深深望進牠濡溼的眼睛。牠顫抖的鼻子滴下了黏液。

魁登斯　其他人說牠很特別。

葛林戴華德　噢，不只是特別。看，看到牠的眼睛了嗎？這雙眼睛洞悉一切。有麒麟出生時，代表會有公正無私的領袖崛起，永遠改變我們的世界。她的出生會讓一切有所變動，魁登斯。

魁登斯好奇地眇著麒麟。

葛林戴華德　（繼續說）幹得好。

葛林戴華德將手貼在魁登斯的臉頰上。魁登斯用手覆住葛林戴華德的手，態度試探，彷彿不熟悉這樣親密的碰觸。

葛林戴華德　（繼續說）去吧，去休息吧。

11　內景：會客室——同樣的時間——早上

奎妮看著魁登斯消失在視線之外，然後將注意力轉回葛林戴華德。

葛林戴華德輕柔地將麒麟往下放到石板地上，一臉神往凝望著牠。

他伸手將麒麟扶站起來，穩住牠之後，移到牠面前。一時半晌，毫

無反應。接著，麒麟緩緩抬起頭來，疲憊的雙眼迎向葛林戴華德充滿期待的目光。接著……

……麒麟別開視線。葛林戴華德的臉龐剛硬起來，他抱起麒麟，揣在懷裡，將手探進口袋，收手回來時有什麼一時發出**閃光**。葛林戴華德舉起手臂，然後……

……鮮血灑濺在石板地上，葛林戴華德手裡閃耀的刀刃一片血紅。

奎妮的呼吸一時嗆住——輕柔到幾乎聽不見。

那攤鮮血裡浮現一個**異象**：有**兩個人影**正在雪地裡**跋涉**。

鏡頭切至：

活米村的場景描繪

12 外景：活米村 —— 白天

紐特和西瑟在雪地上跋涉，路過通緝葛林戴華德的破爛海報 ——

西瑟　你看過這位巫師嗎？

西瑟　好吧。

紐特　他只是要求見個面，而且叫我務必帶你來。

西瑟　看來你不打算跟我說走這一遭的原因吧？

西瑟端詳紐特，兩人往前走進活米村。

13 內景：豬頭酒吧 —— 幾分鐘過後 —— 白天

蓄著鬍子的老闆（阿波佛・鄧不利多）用一塊髒抹布揩過吧台後面

的**鏡子**，他用懷疑的眼神**透過鏡子**看著紐特和西瑟走進店裡。他們環顧髒亂的環境，他則繼續打掃。

阿波佛　來找我哥哥的吧，我想？

紐特　紐特跨步上前。

　　　我們是來找阿不思・鄧不利多的。

阿波佛　阿波佛又透過鏡子瞅他們一眼，然後轉過身來。

　　　那就是我哥哥。

紐特　噢，抱歉，呃……太好了。我叫紐特・斯卡曼德，你是——

　　　紐特伸出手，阿波佛別過身去。

豬頭酒吧的場景描繪

阿波佛　　樓上，左手邊第一間。

紐特站著，伸出的手多停留一下，然後點點頭，轉回去面對西瑟。

西瑟挑起雙眉。

14 內景：樓上房間──酒吧──接上幕──白天

西瑟　　他應該說嗎？

鄧不利多　　紐特跟你說過，要你來這裡的原因嗎？

鄧不利多瞅著西瑟，注意到他語氣裡微微的挑釁。

鄧不利多　　其實不該。

西瑟的視線轉向紐特，紐特勉強迎上他的目光。

紐特　　　有件事我們——應該說是鄧不利多——想跟你談談。一個提案。

西瑟先細看弟弟，再看鄧不利多。

西瑟　　　好。

鄧不利多越過房間，從桌上拿起血盟，懸在火光之中。

鄧不利多　你當然知道這是什麼了。

西瑟　　　是紐特在巴黎拿到的。我對這類東西的經驗不多，不過看來像是血盟。

鄧不利多　沒錯。

西瑟　　　裡頭裝了誰的血？

鄧不利多　我的。（一拍之後）還有葛林戴華德的。

西瑟　　　我想那就是你不能對付他的原因？

鄧不利多　對，他也不能對我出手。

鄧不利多向來是個謎團。即使面臨極高風險的時候，他依然帶著某種光芒、某種嬉戲的特質。但是鄧不利多和紐特之間也有某種類似父子、師徒的連結。在過去的電影裡，鄧不利多老愛派紐特跑腿幫他辦骯髒差事。不過，在這部電影裡，他開始讓紐特知道背後秘辛。

——艾迪·瑞德曼（紐特·斯卡曼德）

西瑟　　西瑟點頭，瞅著血盟，看著血滴繞著對方打轉，就像時鐘裡的砝碼。

鄧不利多　　請問你當初到底著了什麼魔？竟然做出這種事？因為愛、傲慢、天真，隨你挑。我們當時少不更事，打算讓世界改頭換面。這個東西是為了確保我們說到做到，即使我們其中有人改變心意。

西瑟　　要是你出面對付他，會發生什麼事？

鄧不利多　　紐特滿懷期待盯著鄧不利多，但鄧不利多保持沉默，目不轉睛看著血盟。

鄧不利多　　不得不承認這東西確實很美。要是我膽敢打算違逆它……

　　血盟閃現紅光，掙脫開來，先是碰地之後反彈，然後撞上牆壁。鄧不利多抽出魔杖瞄準，血盟的鍊子依然纏在他胳膊上，不斷束緊，

深深勒進他的肌膚。

紐特和西瑟旁觀，鄧不利多開始往血盟走去。血盟在牆上蹭磨，鄧不利多的臉上浮現詭異的笑容，彷彿受到它的掌控。

鄧不利多

（繼續說）你們看，它會知道……

鄧不利多目不轉睛，看得出神。鍊子勒得他手上青筋突起，嚇人地鼓脹起來。他痛得扭起臉，魔杖從指間掉落。

鄧不利多

（繼續說）**它可以感應到我心中的背叛……**

紐特的視線移向血滴。此時，血盟裡的血滴更狂烈地繞著彼此打轉。

鄧不利多繼續盯著血盟，它抵在牆面上顫動得更劇烈，鍊子蜿蜒攀上他的喉嚨，纏繞他的頸子……

這是鄧不利多人生中一段有趣的時光。我們透過《哈利波特》系列電影漸漸愛上的那個角色在這時尚未完全成形，所以我們有機會看到阿不思經歷足以牽動情緒、改變人生的重大決定和局面，而這些經歷讓他後來成為備受愛戴、睿智賢明的阿不思・鄧不利多校長。所以我們看到他直面自己的過去、舊友與宿敵，也直面自己。

——裘德・洛（阿不思・鄧不利多）

紐特　　阿不思……

紐特　　……越收越緊、越收越緊……

紐特　　（繼續說）阿不思……

　　　　……鄧不利多的眼睛往上翻……

紐特　　（繼續說）阿不思！

　　　　血盟先掉落在地，然後回到鄧不利多手中，鍊子從頸子滑下，重新繫在它的主人——血盟上。鍊子逐漸鬆開，鄧不利多的胸膛起起伏伏，彷彿剛剛才想起怎麼呼吸。他打開自己的手，血盟在掌心裡短暫顫動之後，靜定下來。

鄧不利多　　這還是最輕微的後果。你們可以看到，雖然是年輕人的法術，威力卻相當強大，而且無法撤銷。

西瑟 所以，我想，你的提案跟麒麟有關？

鄧不利多的視線轉向紐特。

紐特 他保證過不會跟任何人說。

鄧不利多回頭面向西瑟，回答他的提問。

鄧不利多 如果我們要擊潰他，麒麟只是其中一環。我們所認識的世界正在分崩離析，蓋勒操弄恨意和偏執，撕裂了世界。如果我們不阻止他，今日看似無法想像的事情，將會成了明日的必然。你如果同意照我說的做，就必須信任我，即使每個直覺都告訴你萬萬不可行。

西瑟跟紐特四目相對，最後再次抬頭迎向鄧不利多的目光。

西瑟 說來聽聽吧。

15 內景：魁登斯的房間 —— 諾曼加 —— 白天

魁登斯的臉龐進入景框，他對著鏡子凝視自己的眼睛，然後舉起一手。他望著鏡子時，有隻蒼蠅沿著他的手臂攀爬。他看得入神，接著移動目光。

奎妮站在門口。

魁登斯 妳會告訴他嗎？

奎妮 會，但主要是問你的。

魁登斯 其他人呢？他會問妳他們有什麼想法跟感受嗎？

奎妮 不是，不過他會問起，問你在想什麼，問你有什麼感受。

魁登斯 是他派妳來的嗎？來監視我？

奎妮正要回答，但躊躇起來。魁登斯手上的青筋鬆緩，恢復了正常。

他轉過身來，頭一次正眼看奎妮。

奎妮·金坦的戲服速寫

魁登斯　　（繼續說）會嗎？

他露出笑容，但笑容中有點什麼令人忐忑。

魁登斯　　（繼續說）現在是誰在讀誰的心？（笑容消失）告訴我妳看到了什麼。

奎妮　　她瞅著他，然後……

你是鄧不利多家的後裔。那個家族相當顯赫——你知道這點，因為他有跟你說過。他也告訴你，他們當初遺棄了你，說你是個不可外揚的家醜。他說鄧不利多也背棄了他，說他明白你的感受，而且因為這樣……因為這樣，他要你殺了鄧不利多。

魁登斯的笑容僵在臉上。

魁登斯 我要妳馬上離開，奎妮。

她點點頭，作勢要走出去，然後在門口停下腳步。

奎妮 我不會都跟他說，不見得。不是每件事都說。

她退下，靜靜關上房門。魁登斯站著，一時動也不動，接著鏡子攫住他的目光。**字母**慢慢開始**顯現**在鏡子**表面**，彷彿由一隻隱形的手塗寫出來。

……原諒我……

魁登斯並未露出詫異的神情。他往前一站，舉起自己的手……將鏡子抹乾淨。

16 外景：科沃斯基烘焙坊——下東城——黎明前

破爛的金屬護窗板**喀啦啦**往上升起，露出雅各‧科沃斯基悲傷寂寞的身影。他站在冷颼颼的戶外，淒涼地盯著店內。

17 內景：科沃斯基烘焙坊——接上幕——黎明前

烤箱門開了，我們看到雅各正在檢查是否還在運作。

他抓了一把**鬃毛刷**，走到前側窗戶，掃起昨天遺留的碎屑，趕走零星的**蟑螂**。

18 內景：後室——科沃斯基烘焙坊——幾分鐘過後——黎明前

特寫——婚禮蛋糕

大片的白色糖霜，用紡紗糖做成的聖壇。兩個小小人偶，新娘在聖壇前站定，**新郎**面朝下趴在一堆糖霜裡。

他鬆手讓新郎趴回糖霜裡。

雅各小心地撿起新郎，這時——**叮鈴鈴**！——店裡的**掛鈴**響起。

19 內景：科沃斯基烘焙坊——幾分鐘過後——黎明前

雅各現身，圍裙披在肩膀上，戛然止步。

雅各　　嘿，我們還沒營業——

有個女人往遠端的油酥點心櫃窺看。

雅各　　（繼續說）奎妮。

奎妮　　嗨，親愛的。

女人轉過身來，綻放笑容。是奎妮。

雅各走了過去。

奎妮　　（繼續說）嘿，看看你的烘焙坊，看起來真像個廢墟。

雅各　　是啊，唔，我……我……想念妳。

雅各的眼裡蓄滿淚水。

雅各·科沃斯基的戲服速寫

KOWALSKI **K** BAKERY

WE MAKE

BREAD, PASTRIES, CAKES
AND
FANCY CONFECTIONS.

———

PIERNIK ⌁ PACZKIS
FAWORKI AKA ⌁ CHRUST
FROM 2¢ EACH, OR 4 FOR 6¢.

BABKA ⌁ MAKOWIEC
SERNIK ⌁ BY THE SLICE.

———

BREADS FROM 5¢ A LOAF.
INCLUDING

OBWARZANEK KRAKOWSK
CHALLAH ⌁ ANGIELKA
AND
SLĄSK BREADS.

科沃斯基烘焙坊的價目表

NO 0022

KOWALSKI BAKERY
443 RIVINGTON STREET. N.Y.

BREAD, PASTRIES, CAKES
AND FANCY CONFECTIONS.

WE DELIVER — ASK IN STORE.

M _____

DATE _____ 192____

SALESMAN _____

SIGNED _____

THANK YOU FOR YOUR CUSTOM.

科沃斯基烘焙坊的收據本

奎妮

噢，寶貝，過來⋯⋯過來。

她將雅各擁入懷裡。雅各閉上雙眼。

奎妮

（繼續說）不會有事的，一切都會好起來⋯⋯

新視角──雅各在空蕩蕩的店面裡擁住自己⋯

他睜開眼睛，看到自己的懷裡空空如也，於是嘆了口氣。透過髒汙的前側窗戶，他瞥見一位模樣羞澀的年輕女子（拉莉．席克斯）坐在對街公車站的板凳上。

20 外景：公車站──下東城──接上幕──黎明前

拉莉開始閱讀。不遠處，我們看到三個工人走了過來。

工人一號　　其中一人從其他人身邊走開。

工人一號　　嘿，甜心，是什麼風把妳吹來城裡的？

拉莉　　　　拉莉繼續讀自己的書。

拉莉　　　　我真心希望那麼差勁的搭訕法不是你花整天想出來的。

　　　　　　男人聽了微微吃一驚，拉莉繼續專注在腿上的那本書裡。

工人一號　　噢，妳想來硬的是吧？妳就想要這樣嗎？

　　　　　　那個工人滿懷期待等著，拉莉嚴肅地打量著他。最後……

拉莉　　　　你自己也知道問題在哪吧，你就是不夠兇狠。

工人一號　　我想我還滿兇狠的啊，沒有嗎？

拉莉

他轉向兩個同夥，他們一臉沒把握。

拉莉

如果你揮動手臂，也許就會有效果。你知道的，像瘋子那樣，看起來會更兇惡。

那個工人繼續做出野蠻的動作，拉莉身子微微左傾，視線投向街道對面。

（繼續說）不錯，動作再大點。

21 內景：科沃斯基烘焙坊——接上幕——黎明前

雅各瞇起眼睛，看著聳立在拉莉前方的那個工人開始揮動胳膊。

22 外景：公車站──下東城──接上幕──黎明前

拉莉　　這就對了。繼續下去，繼續下去，很完美。三、二、一……

雅各　　（畫外音）喂！

　　　　雅各衝出烘焙坊，周身飄著殖民女孩牌麵粉，他用**金屬湯匙敲著煎鍋**，大步越過街道而來。三個工人從拉莉那裡轉過身子，朝雅各過近。

雅各　　各過近。

工人一號　不然你會怎樣？烘焙小子？

雅各　　（繼續說）夠了喔，滾出這裡……

　　　　啊，老天，你真應該覺得慚愧。

　　　　拉莉仔細看著三個男人朝雅各逼近，視線一直沒離開他們身上。

雅各　（繼續說）這樣吧，我禮讓你一拳，來吧——

工人一號　你確定？

砰！

工人一號倒地。雅各僵住身子，幾秒鐘之後，他鬆手掉了**煎鍋**，煎鍋撞在地上鏗鏘作響。

那個工人翻坐起身，搓揉脖子。

工人一號　下次別想再找我幫忙了……拉莉！

拉莉用魔杖點點自己那頭寒酸的小小鮑伯頭——一連串快速變化——光滑柔順的頭髮流洩而下，眼鏡消失，土氣的洋裝和硬領襯衫，轉眼變成剪裁時尚的長褲和柔軟飄逸的上衫。

拉莉　哎呀，法蘭克，有時候我會忘記自己有多強大。剩下的我自己來，

工人三號　　謝啦！

工人二號　　別客氣。

工人二號　　回頭見，拉莉……

拉莉　　　　再見囉，史坦利，很快再找你一起玩魔法遊戲。

工人二號　　好。

拉莉　　　　那是我表弟史坦利，他是巫師。

雅各立刻撿起煎鍋，搖著頭，開始退開。

雅各　　　　想都別想！

拉莉　　　　拜託，一大清早的，別讓我太費力。

雅各　　　　我說過要退出。我要退出。

拉莉　　　　別這樣嘛，科沃斯基先生──

雅各走進烘焙坊。

雅各　　　　我的心理治療師還說你們巫師不存在，害我白白浪費了一堆錢！

拉莉透過魔法出現在烘焙坊裡，站在雅各對面，嚼著肉桂捲。

拉莉　你知道我是女巫，對吧？

雅各　對，聽著，妳看起來是個好女巫，可是妳不知道我因為你們這些人，吃過多少苦頭——所以麻煩離開我的生活。

雅各打開門，打手勢請拉莉離開。拉莉繼續說下去，雅各索性走出店外，手裡還拿著煎鍋。拉莉跟了上去。

拉莉　（滔滔不絕）一年多前，為了申請小額企業貸款，你走進史帝恩銀行的大門——距離這裡大概有六個街區，你認識了一個叫紐特・斯卡曼德的人，他是世界頂尖的——儘管是唯一的——魔法動物學家，你因此接觸到一個你先前一無所知的世界，而且結識一個叫奎妮・金坦的女巫。你們兩人墜入愛河，你被除憶洗去記憶，只是莫名失靈了，結果後來你跟金坦小姐團聚，在你拒絕跟她結婚之後，她決定加入蓋勒・葛林戴華德的陣營和他的追隨者組成

雅各　的黑暗大軍，對你的世界和我們的世界來說，他們是四個世紀以來最大的威脅。我總結得如何？

雅各坐下來，目瞪口呆。

嗯，奎妮加入黑暗勢力那部分不算的話，講得是滿好的。我是說，沒錯，她是滿瘋的，不過她的心胸比這整個瘋狂島嶼[1]都大，而且她腦袋好靈光，可以透視你的腦袋。她是那個叫什麼來的——

拉莉　破心者。

雅各　對……

雅各嘆口氣，站起來，開始走向烘焙坊。片刻之後，他轉過來面向拉莉。

[1]　紐約市五個行政區之一的曼哈頓是一座島。

雅各　聽著，妳看這個，妳看到這把鍋子了吧。（舉高那個煎鍋）這就是我，我就是這把鍋子，千瘡百孔、平凡無奇，就是個傻蛋罷了。小姐，我不知道妳腦子裡有什麼瘋狂的念頭，可是我確定妳有辦法找到比我好很多的人選。再見。

雅各轉過身去，步履蹣跚，緩緩走向照明昏暗的烘焙坊。

拉莉　我想我們沒辦法，科沃斯基先生。

雅各停下腳步，但並未轉身。

拉莉　（繼續說）你當初可以避開風險，可是你沒有；你當初可以視而不見，可是你沒有。事實上，你為了營救陌生人，甘冒生命危險。就我看來，你正是現下世界所需要的尋常凡人，只是你還不知道而已──所以我才必須解釋給你聽。（一拍）我們需要你，科沃斯基先生。

雅各看著烘焙坊裡的婚禮蛋糕，作出了決定。他轉而面向拉莉。

雅各　拉莉。我得關店。

拉莉揮揮魔杖。店門關了起來，燈光熄滅，護窗板降下。雅各的穿著搖身一變。

雅各　好吧，叫我雅各就好。

拉莉　叫我拉莉吧。

雅各　這樣好多了，雅各。

拉莉　（繼續說）謝了。

拉莉任由指間的書本滑開，硬殼書封翻飛，在空氣裡輕輕撲騰，紙頁開始掀動。

她伸出手時，紙頁翻動得越來越快，接著從裝訂處炸開來，飛散在空中，有如五花八門的蝴蝶。

拉莉

（繼續說）我相信你知道這個怎麼運作，雅各。

他們手碰手，紙頁造成的旋風降下來，吞噬了他們，然後——**呼咻！**——他們**消失不見**。幾秒鐘之後，紙頁撲拍著返回書本的裝訂處。

再過幾秒鐘……只遺落零星的幾頁紙張，飄啊飄到地上。

23 外景：德國鄉間——白天

火車在布蘭登堡州鄉間穿梭，鏡頭聚焦在列車末端的**車廂裡**。

24 內景：魔法火車車廂──白天

尤瑟夫・卡瑪站在窗邊，望著白雪皚皚的鄉間飛掠而過。紐特和西瑟站在熾烈的壁爐旁邊，西瑟手中拿著一份《預言家日報》。在西瑟的那份報紙上，我們看到：

選舉專題報導

誰會勝出？劉或桑托斯？

正下方呈現兩位**候選人**的照片：**劉洮**和**薇森西雅・桑托斯**。

報紙末版是葛林戴華德的通緝海報。

紐特

魔法部對選舉的看法如何？看好劉，還是桑托斯？

西瑟

以官方立場來說，魔法部不會偏好任何一方，不過大家私下認為桑托斯會出線，但**任何人**都好過沃格爾。

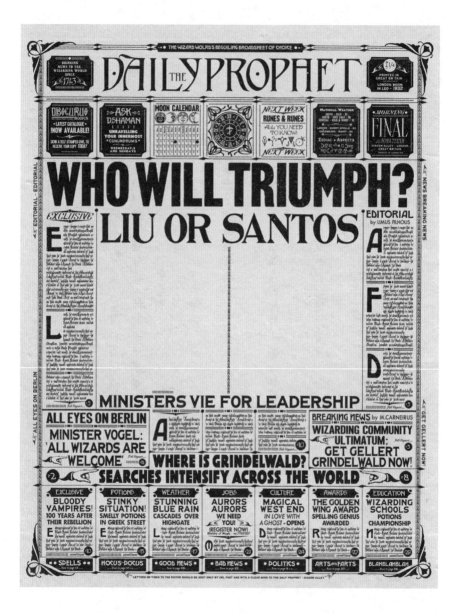

《預言家日報》的初步設計，預留空白放劉和桑托斯的動態照片

卡瑪　任何人嗎？

卡瑪的視線落在葛林戴華德上。西瑟注意到了。

西瑟　我不相信他能成為候選人，卡瑪。而且他恰好是在逃的通緝犯。

卡瑪　有差別嗎？

就在這時，**爐火劈啪作響**，微微轉成了**綠色**，雅各從爐床踉踉蹌蹌走出來，手裡還握著那把煎鍋。

雅各　轉啊轉，老是轉個不停。

紐特　雅各！歡迎！好傢伙，我就知道席克斯教授可以說服你！你懂我，老兄。我就是無法拒絕港口鑰的美好體驗。

雅各　就在這時，壁爐再次劈啪作響，幾秒鐘過後，拉莉輕輕鬆鬆步出爐火，手裡抓著那本書。

火車內部的場景描繪

我們在《哈利波特》系列電影裡常看到霍格華茲特快車，我們向來把它看成麻瓜看不見的真實火車。而在這裡的差別是，他們是在一個與麻瓜火車相連的車廂裡，所以我們必須拋棄「從外頭看不見火車」的這個觀念。我們看到那輛火車駛進柏林的車站時，鏡頭從外面移至內部，原來這個美麗的車廂是在列車尾端的破舊行李車廂之內。這個車廂只是透過魔法隱匿起來，並非肉眼不可見，這種設定對這部電影的世界來說感覺更有趣。

——克里斯欽·曼茲（視覺效果）

拉莉　斯卡曼德先生？

紐特　席克斯教授？

拉莉／紐特　終於見面了。

紐特　（對其他人說）這位是席克斯教授——（克制自己）我們兩人書信交流很多年，可是從來沒見過面。她寫的《高級施咒書》是必讀佳作。

拉莉　紐特太客氣了。《怪獸與牠們的產地》是我所有五年級學生的指定讀物。

紐特　好了，唔，讓我來介紹一下。這位是邦媞．波岱可，是我過去七年不可或缺的助手——

邦媞　是八……

紐特　（繼續說）……年又一百六十四天。

邦媞　兩隻成年玻璃獸坐在邦媞的肩膀上。

紐特　如你們所見，真的不可或缺。而這位是——

真正能夠發揮裝飾藝術風格的機會是魔法火車，火車將我們的英雄們從倫敦載往柏林。壁爐那裡的雕刻壁板出自裝飾藝術風格的牆壁設計，接著我們取用那些壁板的元素，創造出魔法火車公司的商標。那個標誌一旦定調了，就能運用在整個魔法界的標誌上，像是魔法部、《預言家日報》等等，而且可以延伸運用在其他媒材上。比方說，我們為那列火車創造了列車雜誌以及票券，也許這些東西不會特寫拍攝，但可以從小處讓這個世界塑造得更為完整。

——米拉波拉·米娜（平面設計）

（上方）火車公司商標
（左頁）火車內部的浮雕壁板設計

紐特・斯卡曼德著作《怪獸與牠們的產地》的封面設計

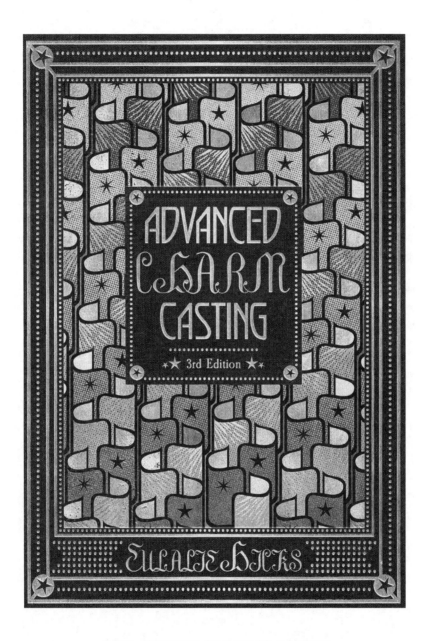

尤拉莉・席克斯著作《高級施咒書》的封面設計

卡瑪　　尤瑟夫・卡瑪，幸會。

紐特　　你肯定已經認識雅各了——

西瑟**清清喉嚨**，紐特茫然盯著他。西瑟挑起雙眉。

拉莉　　紐特。

西瑟　　啊，這個嘛，那我得確定我的魔杖證照沒逾期。

紐特　　其實呢，我是英國正氣師辦公室的負責人。

西瑟　　噢，對，抱歉，這是我哥哥西瑟。他在英國魔法部工作。

西瑟　　對，不過嚴格來說，那不在我的管轄範圍裡——

拉莉咧嘴一笑。

紐特　　紐特突然轉身，走到車廂後側，其他人跟了過去。

好了，我想各位都在納悶，自己為什麼到了這裡。

紐特　（繼續說）鄧不利多預期大家會有這種反應，因此要求我傳達一則訊息：葛林戴華德有能力預視未來的片段，所以我們必須假設，在我們出手以前，他就能預測我們的行動。如果我們希望擊敗他，拯救我們的世界……以及拯救你的世界，雅各……我們最大的勝算就是混淆他的視聽。

紐特說完，大家……鴉雀無聲。

雅各　借問一下？抱歉，要怎樣混淆能夠預視未來的人？

卡瑪　反其道而行。

紐特　沒錯，最好的計畫就是沒有計畫。

拉莉　或是利用彼此有部分重疊的多重計畫。

紐特　就是這樣來混淆視聽。

雅各　我現在就被混淆了，聽得一頭霧水。

（上方）眾人表示同感。

紐特　其實，鄧不利多要我給你一樣東西，雅各。

其他人站到一旁，紐特從衣袖裡抽出——動作有點像是業餘魔術師——一根**魔杖**。

紐特　（繼續說）這是蛇木，還滿稀有的——

雅各　你在開我玩笑嗎？這東西是**真的**嗎？

紐特　是，唔，只是沒放魔杖芯，所以算是——不過，是真的沒錯。

雅各　**算是真的？**

紐特　更重要的是，在我們要去的地方，你會需要用到。

雅各接下那把魔杖，敬畏地盯著看。紐特開始在自己的口袋裡摸索。

紐特　（繼續說）我想也有個東西要給你，西瑟——

再一次，其他人滿懷期待等候。紐特——這次很有魔術師的架式——企圖從外套裡抽出東西——可是有什麼一直把東西扯回去。紐特

紐特

角力了片刻，加強力道去拉，對著內袋說話⋯⋯

（繼續說）泰迪，拜託放手。泰迪，拜託放手。泰迪，你乖一點好嗎？這是西瑟的⋯⋯

紐特果斷地猛力一扯，結果泰迪飛過了車廂，雅各接住了牠。一塊布料掉在地上。

雅各和泰迪面面相覷。

紐特彎身去撿那塊布料。是一條**布滿光點的紅色領帶**，上頭有**金色鳳凰**的圖案。他站直身子遞給西瑟，西瑟接了下來，翻過來查看。

西瑟

唔，當然，靠這個就可以解釋一切了嘛。

紐特

拉莉，拉莉，我相信他也有本讀物要給妳⋯⋯

拉莉

你們都知道，俗話說，一本書可以帶你遊遍世界又回來——你只需要動手翻開。

雅各　　（把泰迪放下）她不是在說笑。

紐特　　邦媞，這是給妳的，他交代說只有妳能看。

紐特撈出一張折成小小**方形的紙張**，遞給了邦媞。她攤開那張紙，臉上起了明顯的反應，但她還來不及看第二遍，紙張就自動起火銷毀了。

紐特　　蒂娜受命為美國正氣師辦公室的負責人。我們兩個滿熟的，她是個傑出的女性。

卡瑪　　蒂娜呢？蒂娜會來嗎？

雅各　　蒂娜……升職了。她……很忙、很忙。（一拍之後）就我瞭解的。

紐特　　蒂娜……沒空。蒂娜——

卡瑪　　我需要的都有了。

紐特　　（繼續說）卡瑪——

拉莉　　紐特站著片刻，瞅著拉莉，然後……

西瑟　嘿，我們還有你啊，老兄，而且你的魔杖能用。

雅各　一位魔法動物學家、他的得力助手、一位學校老師、一位法國古老望族的後代……還有一位拿了假魔杖的麻瓜烘焙師？

西瑟　所以就憑這樣一個團隊，要阻止一個世紀多以來最危險的黑巫師？

紐特　她的確是。

雅各猛灌一杯酒，然後……

確實，誰都會說我們的成功機率滿大的吧？

……咯咯笑，**鏡頭切至：**

25 外景：火車站——柏林——晚上

火車**隆隆**駛入車站時，拘謹的柏林人姿態僵硬站在月台上。

鄧不利多選擇了心地善良又有特定天賦的人。拉莉是知名的符咒學教授，在魔法界裡備受景仰。西瑟是紐特的哥哥，他的領域裡的頂尖好手，是英國魔法部正氣師辦公室的負責人。卡瑪因為出身望族，家世背景可以派上用場。鄧不利多為什麼要選雅各呢？為什麼要在團隊裡加入一位麻瓜？因為雅各品行高尚，心胸寬闊熱情，正派又善良。

——大衛・海曼（製作人）

26 內景：魔法火車車廂──晚上

紐特跪在自己的皮箱邊，餵完麒麟之後，輕輕關上了皮箱。

拉莉

紐特轉身看到拉莉站在鄰近的車窗往外眺望。有個男人（高大的正氣師）因為身高和儀態相當突出。

柏林……太好了。

紐特

你會沒事的，小傢伙。

火車停定，引擎**嘶嘶**作響。其他人開始收攏自己的物品，卡瑪是頭一個走到車門的。

西瑟

卡瑪，注意安全。

卡瑪頓住腳步，眼神和西瑟短暫交會，然後點點頭。他下車的時候，一股**寒風**灌滿車廂。邦媞出現在紐特身旁。

我現在也得走了，紐特。

紐特正要回答，又打住，垂下目光，看到邦媞的手搭在他皮箱握把上的手。

（繼續說）沒人可以知道全盤計畫，連你也不行。

他抬頭看著她，但她沒再多說什麼。最後他放開了把手。

邦媞離開的時候，紐特注意到西瑟和雅各正在看他。紐特轉身，回頭望向窗外，看著卡瑪和邦媞分頭反向而行。

27 外景：街道——柏林——幾分鐘過後——晚上

雅各、紐特、拉莉、西瑟穿過街道時，**細雪輕輕落在他們身上。**

紐特

對……唔，就這裡。

紐特領著他們走進一條巷道，朝著上頭有**飾章**的**磚牆**走去。其他人大步走向那堵牆時，雅各左顧右盼、上下張望，然後……

呼咻。

……他們四人穿到了牆壁的另一邊。雅各皺起眉頭，望著同樣一堵磚牆和同樣的飾章，只不過看到的是牆壁背面。

雅各聳聳肩，往前望去，看到巫師（安東．沃格爾）**面貌和善**的臉，醒目地印在聳立於街道上方的**巨幅布條**上。再往前，有一幢高

聲的**建築**，四周圍繞著劉和桑托斯的**支持者**。

西瑟　　德國魔法部。

紐特　　對。

西瑟　　我想我們來這裡是有理由的。

紐特　　對，我想我們有一場茶會要參加。要是不加快腳步，我們就要遲到了。

紐特邁步往前，西瑟和拉莉互換眼神，然後跟了上去。雅各繼續跌跌撞撞往前走，一臉敬畏，東張西望。

拉莉　　（畫外音）雅各！

雅各定睛一看，看到拉莉在打手勢。

拉莉　　（繼續說）跟好別脫隊。

《哈利波特》系列電影和整個魔法界，最讓我喜愛的其中一點，就是我們住在自己的世界裡，而那道牆之後存在著另一個更奇妙、更令人興奮的世界，就在我們隔鄰，與我們摩肩擦踵。而能夠在倫敦和英國之外的其他國家看到那樣的情景，真是令人驚歎。

——艾迪‧瑞德曼（紐特‧斯卡曼德）

德國魔法部入口的速寫

德國魔法部標誌

德國魔法貨幣

雅各快步趕上去，路過一張葛林戴華德的動態通緝海報，葛林戴華德的影像往外望，追蹤雅各的一舉一動。

雅各忍不住小心翼翼地跟葛林戴華德對上視線。

28 外景：階梯──德國魔法部──幾分鐘過後──晚上

劉和桑托斯的支持者成群結隊，**誦念著**候選人的名字，高舉布條，熱切但和平地對各自擁護的候選人展現熱情。紐特和其他幾人鑽過人群，朝階梯走去。

西瑟帶領其他人穿過群眾，走向魔法部入口，駐守在周圍的一位**德國正氣師**，試圖阻擋拉莉和雅各登上階梯。

西瑟

晚安，赫穆特。

通緝海報的初步設計，
預留空白放葛林戴華德的動態照片

德國魔法部外觀的場景描繪

赫穆特

西瑟

　西瑟。

　嘿，他們是跟我一起的。

攔住他們的那位正氣師看到西瑟，閃現認識的神情，接著瞥向**負責指揮的正氣師（赫穆特）**。赫穆特正在階梯頂端監督一切，點了點頭。

西瑟領著大家登上階梯。

　一群桑托斯的支持者。

　就在這時，群眾湧了上來。蘿西和卡洛隨著震撼人心的鼓聲，擠過

蘿西向卡洛點頭示意，卡洛舉起魔杖，一團熱火擊中桑托斯的布條。桑托斯的臉轉眼燒成灰燼，氣氛突然陰暗下來，人們紛紛推擠碰撞。

29 內景：大禮堂——德國魔法部——幾分鐘過後——晚上

幾百名代表團的人員四處遊走，飄浮半空的茶壺在這個氣派的空間裡穿梭。西瑟在紐特身邊走著，紐特明顯地左顧右盼，彷彿在找某個人。

西瑟

我想我們不是來這裡享用茶點的吧。

紐特

不是，我有個口信要傳達。

西瑟

口信？給誰？

紐特停下腳步，西瑟隨著他的視線望去。

大禮堂的另一端是安東·沃格爾，就是在**街道布條**上瞥見的面容和善的巫師，他陸續跟很多人握手，身邊有一群**保鏢**亦步亦趨，有個**女性隨扈**（費雪）確保他通行無阻。

西瑟　　　（繼續說）你在開玩笑吧。

紐特　　　沒有。

紐特朝他們的方向走去，西瑟跟了上去，**鏡頭切換至：**

新視角──雅各和拉莉：

伊迪絲　　哈囉！

雅各　　　就是跟這些人交際啊，這些上流人士。

拉莉　　　什麼場合？

雅各　　　我們在這裡幹嘛啊？我們到外頭去吧，我不大會應付這種場合。

雅各嚇了一跳，發現手肘邊有個年長女士（**伊迪絲**）。

伊迪絲　　（繼續說）我看到你走進來，就在想：「伊迪絲，那個男人看起來真有趣。」

雅各　　　（緊張）我叫雅各‧科沃斯基。妳好嗎？很高興認識妳。

伊迪絲　你從哪裡過來的？科沃斯基先生？

雅各　皇后區。

伊迪絲　啊啊啊。

伊迪絲慢慢點頭，**鏡頭切至：**

新視角：

紐特　紐特朝沃格爾和他那群隨員走去，西瑟跟在後面。

沃格爾先生，能不能借一步說話——

聽到紐特的聲音，沃格爾轉了過來。

沃格爾　梅林的鬍子啊！斯卡曼德先生，是吧？

紐特　沃格爾先生……

保鏢們來勢洶洶，西瑟也不遑多讓。沃格爾先生久久盯著紐特，然後揮揮手，示意保鏢們退開。他們讓到一旁給沃格爾隱私時，紐特湊上前去。

紐特　（繼續說）刻不容緩，我要替個朋友傳口信：「做正確的事，而不是容易的事。」

紐特打直身子，沃格爾持續不動。

紐特　（繼續說）他要我今晚務必找到你，強調今晚非得讓你聽到不可，聽到這些話。

費雪現身。

費雪　時間到了，先生。

沃格爾　（不搭理她）他在這裡？在柏林？

紐特遲疑不決，不確定該怎麼回應。

沃格爾

（繼續說）不，當然不會了，外頭世界煙硝滾滾，他又何必離開霍格華茲？（蹙眉）謝謝你，斯卡曼德先生。

費雪悄悄將沃格爾帶開，回頭瞥了紐特一眼。

湯匙敲瓷器的聲音穿過了閒聊聲，所有的視線都轉向費雪。費雪站著，手裡端著杯子，沃格爾就在她身邊。她喚起整室人們的注意之後，就站到一旁，將舞台讓給沃格爾。沃格爾走上前，觀眾熱烈鼓掌。

沃格爾

（繼續說）謝謝，謝謝。今晚在這裡看到不少熟悉的面孔，有同事、朋友、宿敵……

群眾**輕笑**。

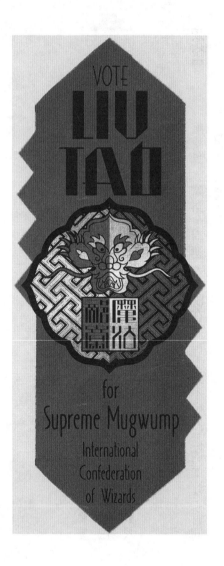

VOTE

LIU
TAO

for
Supreme Mugwump
International
Confederation
of Wizards

為劉和桑托斯設計的競選布條

沃格爾

沃格爾

沃格爾

（繼續說）在接下來的四十八個鐘頭裡，諸位——以及魔法界的其他成員——即將選出我們下一任重要的領導人。這個選擇即將塑造我們接下來幾個世代的生活，不管最後由誰勝出，國際巫師聯盟都會交到能人的手中：劉洮，或是薇森西雅·桑托斯。

沃格爾向劉洮和薇森西雅·桑托斯打手勢，看過《預言家日報》就能認出他們來，在場的人**熱烈鼓掌**。

（繼續說）這樣的時刻在在提醒我們，能夠和平轉移權力才能彰顯我們的人性，並向世界展現，儘管我們彼此之間存有歧異，所有的聲音都應該被聽見。

沃格爾移開視線。西瑟從距離幾碼的地方觀察，追隨他的視線而去。**一身黑的正氣師**一個接一個駐守到每個出入口。

（繼續說）即使是很多人可能覺得反感的聲音。

西瑟緊盯穿過大禮堂的那些隨從。

西瑟　紐特，那些人你有沒有覺得眼熟的？

紐特　紐特跟著西瑟的視線望去。

西瑟　他們是葛林戴華德的同夥。

在巴黎那晚，就是莉塔⋯⋯

西瑟追蹤蘿西在群眾中行進的路線。她回頭一望，幾乎以嘲諷態度要他跟過來。他跟了上去，試圖趕到她身邊，紐特則隔了點距離尾隨在後。

沃格爾　所以，在經過廣泛的調查之後，國際巫師聯盟決議，蓋勒・葛林戴華德對麻瓜世界犯下的罪行，因為罪證不足以起訴，在此免除他所有的刑責。

紐特聽到沃格爾的發言。室內頓時爆發種種回應⋯怒不可遏、此起彼落的歡呼和困惑。

雅各

你在開玩笑嗎？他們竟然要放那個傢伙走？我當時在場！他根本殺人不眨眼！

西瑟

拉莉臉上浮現熟知內情的剛硬表情，接著⋯

你們遭到逮捕了！你們全部都是！放下魔杖！

西瑟舉著魔杖，跟五個暗黑正氣師陷入緊繃僵局。

一個咒語擊中西瑟的脖子，他癱倒下來。赫穆特現身，魔杖尖端冒著煙。

赫穆特

（德語）把他帶走。

　　　　兩名正氣師抬起西瑟。

紐特　　紐特彷彿自己挨槍似的大受震撼，原地打轉，企圖穿過人群。

　　　　西瑟！西瑟！

拉莉　　紐特擠過人群時，拉莉和雅各趕到他身邊。

　　　　紐特、紐特，在這裡別張揚。紐特，我們毫無勝算。

拉莉　　赫穆特平靜地轉身，跟在後頭的那一幫暗黑正氣師也是。

　　　　（繼續說）走吧，紐特。他們控制了德國魔法部，我們非走不可。

雅各　　雅各被捲入離開現場的大批人潮，回頭對著室內大喊。

　　　　這樣不對……這樣不對。這樣違反公義……說什麼廣泛的調查……

拉莉

你當時在場嗎⋯⋯我當時在場⋯⋯你縱放殺人兇手！

拉莉抓住他。

我們得走了！我們得走了！雅各，我們走！

鏡頭切至：

群眾的吼聲越來越大。葛林戴華德的**布條**從圍繞著魔法部的群眾上方攤展下來。群眾開始**誦念**葛林戴華德的名字，聲音**越來越響亮**。

徹底靜寂

雪像糖粉似的

從黑暗天際紛紛飄落

30 外景：活米村──晚上

店面前側的護窗板都關著。長長的街道覆滿白雪，純淨無瑕。

31 內景：樓上房間──豬頭酒吧──同一時間──晚上

鄧不利多站在**亞蕊安娜**的**肖像**前面，彷彿亞蕊安娜正看著他。

32 內景：豬頭酒吧──同一時間──晚上

空蕩蕩的酒吧裡，鄧不利多和阿波佛面對面坐著吃東西。有一陣子，只有湯匙從面前的碗裡舀湯的聲音。

豬頭酒吧外觀的場景描繪

鄧不利多　　（意指湯品）很美味。

阿波佛繼續吃。

鄧不利多　　（繼續說）她的最愛。記得亞蕊安娜以前都會拜託母親煮這道湯吧——母親說，這道湯可以讓她平靜下來。我想那只是一廂情願的想法——

阿波佛　　阿不思。

鄧不利多停下來，和弟弟四目相對。

阿波佛　　（繼續說）我當時在場，我跟你在同一個家裡長大，你看到的一切，我都看到了。（一拍之後）一切。

亞蕊安娜・鄧不利多的肖像

阿波佛回頭繼續喝湯。鄧不利多細看他的弟弟，因為兩人之間的嫌隙而心情沉重，然後回頭去喝自己那碗——突然間傳來一陣**敲門**聲。阿波佛**粗聲喊道**：

阿波佛

（繼續說）打烊的牌子看不懂嗎？你這蠢蛋！

鄧不利多望向門外的**熟悉影子**，站起身來。

33 內景／外景：酒吧入口——幾分鐘過後——晚上

鄧不利多將門拉開，是**麥米奈娃**。

麥米奈娃　抱歉打擾，阿不思——

鄧不利多　告訴我，怎麼了？

麥米奈娃　柏林有狀況。

34 內景：豬頭酒吧——接上幕——晚上

阿波佛坐著，聽麥教授和鄧不利多**竊竊私語**，然後——彷彿感應到什麼——轉過身去。

吧台後方的**髒汙鏡子表面閃著古怪的光芒**。

阿波佛緩緩起身，越過房間，然後盯著鏡子。他自己朦朧的**映影上**浮現了文字，彷彿從池塘裡升到水面似的：

你知道這是什麼感覺嗎

阿波佛細思這個訊息片刻，然後抓起附近一條油膩的抹布，將鏡子擦乾淨。

35 內景／外景：酒吧入口——幾分鐘過後——晚上

麥教授焦急地扭絞雙手，鄧不利多一臉嚴肅，思索自己剛剛聽聞的消息。

鄧不利多　　我盡量。

麥米奈娃　　當然可以。還有，阿不思，請你一定要⋯⋯

鄧不利多　　我需要有人幫我代早上的課，可以麻煩妳嗎？

麥教授起步要離開，又停下來**呼喚**。

麥米奈娃　　晚安，阿波佛。

阿波佛　　　（畫外音）晚安，米奈娃，抱歉剛罵妳蠢蛋。

麥米奈娃　　我接受你的道歉。

麥教授轉身離去，鄧不利多關上店門。

36 內景：豬頭酒吧——接上幕——晚上

阿波佛聽到哥哥的腳步聲，於是從鏡子前面轉開，看到鄧不利多拿著帽子和外套。

鄧不利多　那得要比我更優秀的人才做得到。

阿波佛　　要去拯救世界了，是吧？

鄧不利多　我恐怕得提前結束我們晚上的相聚。

鄧不利多聲肩披上外套，然後停住腳步，視線緊盯鏡子，看到「你知道孤苦無依的感覺嗎」緩緩浮現。他挪開視線時，看到阿波佛正盯著他看。

阿波佛　　別問。

兄弟倆就這樣站著，目光緊鎖對方，然後鄧不利多走了出去。阿波佛聽著他離去，再次望向鏡面上的文字。

37 外景：庭院——諾曼加城堡——同一時間——晚上

發著光的鳳凰飛掠過天空，接住了麵包屑。魁登斯站在下方看著鳳凰時，滿臉安靜的喜悅。

38 內景：會客室——諾曼加城堡——同一時間——晚上

葛林戴華德站在一扇大窗前面。他看著那隻鳳凰，鄧不利多的幻象

浮現在玻璃上，然後緩緩換成了卡瑪。他目不轉睛看著，這時蘿西出現了。

蘿西　街上有成千上萬的人在高呼你的名字。你現在自由了。

葛林戴華德點點頭。

葛林戴華德　要其他人準備動身。

蘿西　今天晚上嗎？

葛林戴華德　明天，我們明早會有訪客。

鳳凰一時經過窗前，撒下了灰燼。葛林戴華德往下望向庭院，魁登斯佇立的地方。

蘿西　為什麼鳳凰一直在他附近徘徊？

葛林戴華德　一定是感應到他即將付諸的行動。

蘿西　而且你確定？確定他殺得了鄧不利多？

葛林戴華德　他有多痛苦，就有多強大。

蘿西看著葛林戴華德。

39 內景：德國魔法部辦公室——接上幕——早上

紐特、拉莉、雅各在走廊上追著**魔法部官員**跑。

紐特　我想找的是英國正氣師辦公室負責人！你怎麼可能會把英國正氣師辦公室的負責人搞丟！

那位官員轉而面對紐特，心平氣和地盯著他。

魔法部官員　我們認為，既然我們沒有拘留過他，所以也沒有搞丟他這回事。

拉莉　先生，那時現場有幾十個人目睹，任何一個人都可以證實這一點——

魔法部官員　妳貴姓大名？

官員望著拉莉的眼睛，這時⋯

雅各　我們走吧⋯⋯嘿！等等！就是那個傢伙——

紐特和拉莉轉過身來。透過玻璃走廊，可以看到赫穆特從某間辦公室走出來，身邊伴著我們在火車月台上看過的高大正氣師。

雅各向那個官員打手勢，要他跟過來。

雅各　（繼續說）過來啊！過來啊！

雅各、拉莉和紐特衝向門口。

雅各　（繼續說）借問一下！嘿！就是那個傢伙，他知道西瑟在哪裡。哈囉！西瑟在哪裡？

赫穆特兀自往前走，無視他們的存在。

雅各

（繼續說）就是他沒錯——他知道西瑟的狀況。

突然間，一片玻璃從上方落下，有如斷頭台的刀片。

40 外景：德國魔法部——幾分鐘過後——早上

紐特、雅各和拉莉從側門悄悄離開時，拉莉突然停住腳步。

拉莉

紐特。

紐特和雅各回頭便看到一隻**手套**在半空飄浮。**手套**示意他們繞過轉角，紐特走上前，一把抓住那隻手套。接著，紐特尾隨第二隻手

套，朝柱子後方的一個身影走去。是鄧不利多。

41 外景：德國魔法部——幾分鐘過後——早上

鄧不利多從空中拿回一隻手套，再從紐特那裡取回第二隻，然後帶領其他人步伐輕快地穿過一條繁忙的大道，視線頻頻跳動，彷彿每個影子都可能帶來威脅。

紐特　　阿不思。

鄧不利多　西瑟被帶到厄克斯泰格監獄了。

紐特　　可是厄克斯泰格幾年前就關閉了啊。

鄧不利多　是沒錯，唔，現在成了魔法部的秘密小招待所。你需要這個才能見到他……還要這個……跟這個。

鄧不利多把兩隻手套收進帽子裡，然後抽出一些文件並遞給了紐

特，他注意到紐特的表情。

鄧不利多領他們走到牆壁那裡，穿了過去。雅各面露猶豫，拉莉推了雅各一把。

鄧不利多：我建議你隨身攜帶。

雅各：我？噢，是啊，謝謝，鄧不利多先生，滿棒的。

鄧不利多：（繼續說）我相信你滿喜歡你那根魔杖吧？科沃斯基先生？

雅各：等等、等等、等等！

雅各思索這番話的含義時，鄧不利多從外套裡撈出**懷錶**，傾斜到一個角度。紐特看到魁登斯的影像掠過了錶蓋內面的倒影。

鄧不利多：（繼續說）席克斯教授，要是妳有空——老實說，即使妳在忙——我都鼓勵妳參加今晚的候選人晚宴，把科沃斯基先生一起帶上。我確定到時會有一場暗殺行動，只要能阻止那場暗殺，不管妳怎麼做，我都會非常感激。

厄克斯泰格的訪客申請表

拉莉　我很樂意效勞。我歡迎這樣的挑戰，況且，我身邊有雅各陪著。

雅各專心聽著這場對話，露出微微驚恐的表情。鄧不利多注意到了。

鄧不利多　別擔心，席克斯教授的防禦魔法非常高強。後會有期。

他綻放笑容，提起帽子，然後走了出去。

拉莉　真會說話。（一拍之後）這個嘛，也不算恭維啦，我的防禦魔法的確高超。

紐特往前一站，放聲呼喚。

紐特　阿不思！

鄧不利多轉身望來。

紐特　（繼續說）我只是想知道……

紐特比比手勢，彷彿提著皮箱。

鄧不利多　啊，對，皮箱。

紐特　對。

鄧不利多　（繼續往前）放心，有人妥善照管。

42 外景：柏林街道——幾分鐘過後——近午

邦媞——提著紐特的皮箱——繞過電車，步履輕快越過街道，到一家皮件店裡。

43 內景：奧圖皮件店——同一時間——近午

小掛鈴叮叮響起，穿著圍裙、髮量稀薄的壯碩男人——奧圖——從工作檯抬起頭來，檯面上散落著大剪刀、大頭錘、夾鉗。

奧圖　請問需要什麼？

邦媞走到櫃台那裡，將紐特的皮箱小心放在玻璃櫃頂端。

邦媞　是，我要麻煩你複製這個皮箱。

奧圖　沒問題。

邦媞緊張兮兮看著，男人用他長繭的雙手拂過撞痕處處的皮箱，從各個角度檢視，然後試圖撥開釦鎖。

邦媞　噢，不行，千萬別打開！我是說，沒必要打開，內裝不是重點。

邦媞‧波岱可的戲服速寫

奧圖　　男人好奇地瞅著邦媞，然後聳聳肩。

沒理由不能替妳複製一個。

邦媞　　男人轉身要拿背後架上的紙和筆，麒麟寶寶從皮箱裡探出腦袋，好奇地東張西望。邦媞連忙——動作輕柔——趕在男人轉身回來以前，將麒麟寶寶放回箱子裡頭。

奧圖

邦媞　　（繼續說）如果妳把皮箱留在這裡——

噢，不行，我沒辦法，沒辦法把箱子留下來，而且我需要的不止一個。是這樣的，我丈夫這人有點粗心大意，老是忘東忘西——前幾天他竟然還忘了跟我結過婚。你能想像嗎？

邦媞　　（繼續說）可是我愛他。

她哈哈笑，神態有點癲狂，意識到這點之後她便讓自己平靜下來。

奧圖　妳想要幾個？

邦媞　半打，而且兩天後就要取件。

44 外景：柏林街道──幾分鐘後──近午

邦媞提著紐特的皮箱，越過街道回來。

45 內景：魁登斯的房間──諾曼加城堡──近午

奎妮往下眺望，看到剎比和卡洛以防衛的姿態站著。

剎比　攤開雙手！

有個**身影**平靜地舉起雙手，繼續往前走……

46 外景：庭院──諾曼加城堡──同一時間──近午

那個身影又往前走了幾步，停下。是卡瑪。剎比離開其他人身邊，走到卡瑪面前。

剎比　　你是誰？

卡瑪　　我叫尤瑟夫‧卡瑪。

葛林戴華德和蘿西從城堡裡走出來。

葛林戴華德　　不知何方貴客？

卡瑪　　我是……仰慕者。

蘿西　　你殺了他妹妹，她叫莉塔。

尤瑟夫·卡瑪的戲服速寫

葛林戴華德瞅著卡瑪。

卡瑪　　莉塔・雷斯壯。

葛林戴華德　　啊，對。你跟你妹妹來自同樣古老的血脈——

卡瑪　　都是**過去式**了，那是我們唯一的共同點。

葛林戴華德細細端詳卡瑪。

葛林戴華德　　是鄧不利多派你來的，我說對了吧？

卡瑪　　他擔心你手上握有一隻生物，也怕你可能會濫用牠。他派我來這裡監視你，你要我跟他說什麼？

葛林戴華德　　奎妮，他說的是實話嗎？

奎妮瞅著卡瑪，眼神流露困擾。

她點點頭。

葛林戴華德的視線移向陰影裡的魁登斯。葛林戴華德點點頭，幾乎難以察覺，魁登斯悄悄走開。葛林戴華德將目光移回卡瑪身上。

葛林戴華德　還有什麼？

奎妮　雖然他相信你，但他認為你必須為他妹妹的死負責。妹妹的缺席天天縈繞著他的心，每口呼吸都提醒著他，妹妹已經不在人世。

奎妮看著卡瑪緊盯她的眼睛。葛林戴華德點點頭，彷彿在思考這一點，然後抽出自己的魔杖。

葛林戴華德　那麼我想你應該不會介意，我替你抹消對妹妹的記憶。

葛林戴華德走上前去，將杖尖貼在卡瑪的太陽穴上，看看他會不會用任何方式抗拒。但卡瑪動也不動，堅定不移。

葛林戴華德　（繼續說）對吧？

卡瑪　　對。

葛林戴華德慢慢抽回魔杖，拉出了**半透明的一縷記憶**。奎妮努力保持沉著，看著卡瑪的臉龐掠過一股失落感——那瞬間稍縱即逝。

就在這時，那縷半透明的記憶脫離了卡瑪的太陽穴，在葛林戴華德的魔杖末端，好似風箏的尾巴翻飛著，最後化為了**霧氣散去**。

葛林戴華德　　現在，好些了嗎？

卡瑪直視前方，雙眼失焦，最後終於點了點頭。

葛林戴華德　　（繼續說）我想是吧。任自己被怒氣吞噬，唯一的受害者就是我們自己。（漾起笑容，然後）好了，我們正準備啟程，也許你想加入我們的行列？來吧，我們可以多聊些我們的共同朋友鄧不利多的事。

奎妮看著葛林戴華德開始護送卡瑪入內——卡瑪路過的時候——他空洞的眼神迎上她的視線，閃現瞬間的熱烈——彷彿在發送訊息給她，然後消失在室內。

蘿西

妳先請。

奎妮抬起視線，看到蘿西正在端詳她。蘿西打打手勢，隨手關上門。**鏡頭切至：**

47 外景：擁擠的街道——柏林——白天

鄧不利多步履輕快走著，在柏林街道上穿梭。魁登斯尾隨在後。

鄧不利多越過街道，在一家商店前方慢慢停下腳步，他從櫥窗上的映影看到魁登斯，就在後方，在行經的車輛之間。

鄧不利多緩緩對著一片雪花吹氣，雪花化為了水滴。

鏡頭追隨飛入櫥窗的水滴，好似半透明的子彈，然後透過映影，拍攝水滴越過電車和汽車，飛向了魁登斯，在他的額頭上散開。水滴破開時，街道的聲音變弱，漸漸遠離。

鄧不利多

哈囉，魁登斯。

鄧不利多轉身面對他。魁登斯緊繃起來，備好魔杖，鄧不利多踏上街道。他們周遭的世界似乎不同了，速度減慢，彷彿進入了柔化過的**柏林**，是柏林的鏡影。

他們繞著彼此走動，四周的人群似乎毫無所覺。魁登斯舉著魔杖。

魁登斯

你知道那是什麼感覺嗎？孑然一身？總是孤苦無依？

鄧不利多慢慢領悟。

鄧不利多 原來是你。在鏡子上留言的就是你。我們明明流著同樣的血脈，你們卻拋棄了我。

魁登斯 我也是鄧不利多家族的人。

鄧不利多 （繼續說）鳳凰來這裡不是為了你，是為了我。

魁登斯 平一直正常運轉著。

那隻**鳳凰**快速俯衝而過，鄧不利多仰頭瞥牠一眼。暗黑能量從魁登斯內在散發出來，開始往外蕩漾，路面應聲裂開，周遭的電車軌道被往上拉扯。鄧不利多細究那股能量，認出了它，而周遭的世界似乎一直正常運轉著。

魁登斯四周的地面開始龜裂破開。鄧不利多緊繃起來，感應到即將到來的事情。

魁登斯的魔杖射出一道**綠色閃光**，鄧不利多擋開來，動作平順、極為快速。魁登斯旋即逼上前去，再拋出另一個咒語，將地面提起，

往前猛砸，包圍住鄧不利多。鄧不利多先是驅散這番爆炸攻擊，然後另在他處現影。

魁登斯現在拔腿奔跑，抬起車輛、磚瓦、窗戶玻璃，全部集中起來，讓自己前方形成動盪起伏的地震，對準鄧不利多擴散而去。

鄧不利多還來不及進一步阻擋，魁登斯轉眼已經來到他的面前，兩人臂勾臂激烈決戰。

一輛電車從他們背後駛來，鄧不利多往後方現影，魁登斯跟了上去。**鏡頭隨著他們進入電車**，魁登斯在無情攻擊中尋覓他的蹤影。魁登斯釋出另一強大的咒語，**將電車劈為兩半**，鏡頭以驚人速度**由內到外**，緊隨他們回到街上。

寂靜無聲。

街道此時靜得詭異，頭一次，魁登斯開始注意到四周的世界感覺起

來有所不同。

魁登斯這時忽地意識到有魔杖抵著他的頸子，轉頭便看到鄧不利多站在他背後。

鄧不利多 鄧不利多舉起**熄燈器**。

不管別人怎麼跟你說，事情不一定眼見為真，魁登斯。

他一甩熄燈器，他們四周的**街道**便像一幅畫那樣融化，被吸了進去，留下現實世界的負片影像，恍若遙遠的記憶。

魁登斯 我叫阿留斯。

鄧不利多 為了點燃你的恨意，他對你說謊。

魁登斯在挫折之下出擊，動作迅如閃電，一時半刻，他和鄧不利多以動態的高速出招對決。

要是毀掉一座城市，事後通常還得加以修復。但在這裡，鄧不利多和魁登斯是在鏡像世界裡，給我們機會真正展現魁登斯身為巫師的獨門技巧，並且以新手法將咒語視覺化，最終就像這些空中的美麗雕塑。我們做的其中一件事，就是嘗試物質形態的轉換，所以看起來應該是固態的東西會變成液態，或者，只要一揮魔杖，由碎礫組成的巨大海嘯，就會化成飄雪。最後我們留在全然漆黑的世界裡，但在遍地融化的水灘裡，可以窺見真正的柏林，有日光也有車流，一切如常運轉。

——**克里斯欽‧曼茲（視覺效果）**

魁登斯發射**一連串爆炸咒語**，鄧不利多輕易抵禦。擋下這波攻擊之後，鄧不利多伸出手，以一個咒語擊中魁登斯，讓他往後踉蹌，動態的黑色團塊從他身上爆發出來。

鄧不利多牽著魁登斯的手，溫柔地讓魁登斯慢慢倒下，背貼覆雪的街道，往上凝望陰霾的天際，看著那隻盤旋不已的鳳凰。

鄧不利多胸膛起伏，放下魔杖。黑色氣體在魁登斯背後翻騰，鄧不利多看著鳳凰往下俯衝，在魁登斯上方短暫流連之後，鼓動翅膀，翱翔遠去。

新視角的角度——魁登斯：

鄧不利多走過來，屈身蹲伏——態度一派平靜——在魁登斯身邊看著。

鄧不利多

（繼續說）他跟你說的不是實話，不過我們確實有相同血緣關係。

你是鄧不利多家族的人沒錯。

聽到這番話，魁登斯跟鄧不利多四目相接。兩人就這樣停留片刻，彼此連結，然後流動的黑色團塊迅速回到魁登斯體內。鄧不利多輕柔地將手搭在魁登斯的胸膛上。

（繼續說）我為你的痛苦感到抱歉。我們原本不知情，我保證。

鄧不利多

鄧不利多再次點燃熄燈器，一個咒語往前蕩漾。他和魁登斯此時回到街道上，融雪聚積而成的水灘映出了兩人決鬥的那個世界。

鄧不利多從魁登斯身邊退開，仔細端詳他，然後伸出一隻手。

魁登斯握住鄧不利多的手。鄧不利多的手更往下探，將魁登斯扶了

起來之後，自行悄悄隱入繁忙的街景裡。魁登斯看著他離開。

48 外景：關閉的地鐵入口——柏林——同一時間——傍晚

我們看到紐特走來，打開了**生鏽柵欄的鎖**。

49 內景：厄克斯泰格監獄——柏林——幾分鐘過後

燭火劈啪搖曳，對著蓬頭垢面的**獄卒**投下詭異的光線，他就駐守在一整牆的**文件分類隔間**前方。

紐特

我來找我哥哥，他叫西瑟·斯卡曼德——

4 ~ ENTRANCE SCALE - ½" to 1'-0"

NOTE -
WALL FINISH AS 'FINE HEWN'
ROCK SEE ART DEPT.

E L E V A T I O N

REVISION 'A' 10-2-20
LINTEL TO BE BROKEN
& DROPPED POSITION
AT ONE END.

NOTE -
READ WITH PLAN & ELEVS DRG 209
FULL SIZE CORNICE DTL TO FOLLOW
INCISED LETTERING DTL TO FOLLOW

VERMILION

671 A

厄克斯泰格監獄的立面圖

紐特　　紐特將鄧不利多提供的**文件**遞出去，隨身攜帶太久而磨損的蒂娜**照**
　　　　片落在桌子上。熱心過頭的魔法印章越過紐特的文件，朝著那張照
　　　　片而去。紐特及時一把抓走。

　　　　（繼續說）抱歉，那只是……

　　　　紐特接著注意到，獄卒正戴著西瑟的領帶。他盯了片刻之後：

獄卒　　魔杖。

　　　　紐特皺著眉將手探進外套，猶豫不決地配合。獄卒姿態僵硬站起
　　　　來，開始用自己的魔杖掃過紐特進行安檢。魔杖在一個口袋上方徘
　　　　徊時，可以聽見一聲**吱吱叫**。

紐特　　噢，那是——我是魔法動物學家……

　　　　獄卒將皮奇撈出口袋。

紐特　（繼續說）他完全無害……只是隻**寵物**，其實。

皮奇往上拉長脖子，皺起眉頭。

紐特　（繼續說）抱歉。

泰迪從另一個口袋探出頭來。

紐特　（繼續說）那是泰迪——老實說——他是個闖禍精——

獄卒　牠們必須寄放在這裡。

紐特遲疑不決交出牠們兩個，憂愁地看著獄卒將皮奇跟紐特的魔杖放進其中一格，然後將泰迪放進另一格。泰迪渾圓的身軀擠滿了格子空間，皮奇發出**哀求的尖鳴**。

紐特・斯卡曼德的筆記本素描

獄卒將手用力伸進滿是**蠕蟲**的桶子裡，發出令人作嘔的**啪唧聲**，然後拉出一條肥蟲，握在拳頭裡搖了搖。肥蟲**顫動**片刻之後，搖身成為**螢火蟲**。他將螢火蟲放在小小的錫製**提燈**裡，螢火蟲四處撲飛，提燈因此發出**顫動的微光**。紐特拿著提燈，瞅著陰暗的通道。

紐特　　找那個長得像你哥的就對了。

獄卒　　對。

紐特　　他是你哥哥？

獄卒　　我要怎麼知道去哪裡找他？

紐特　　皮奇目送紐特出發。

　　　　我會回來的，小皮。我發誓。

　　　　紐特被黑暗吞噬以前，回頭張望。

獄卒

「我會回來的，小皮。我發誓。」說得跟真的似的，那總有一天我也會當上魔法部長。

獄卒**殘忍地咧嘴而笑**。泰迪看著，皮奇對獄卒吐舌頭。

50 外景：德國魔法部──晚上

魔法部四周的街道此時擠滿葛林戴華德的支持者，舉著印有他肖像的標語牌，**鼓手們**使勁敲著鼓面。赫穆特在階梯頂端眺望一切，神情木然。

51 內景：葛林戴華德的車子──接上幕──晚上

蓋勒．葛林戴華德座車引擎蓋的首字母組合裝飾設計

遮光玻璃之外的**眾生相**，讓葛林戴華德看得著迷——從容沉著。

蘿西坐在他身旁。

更遠的臉孔模糊起來。有個**影像**在窗玻璃上顯現，只有葛林戴華德看得到。是拿著魔杖的雅各。

蘿西往前傾身，正在跟司機講話。

葛林戴華德　車窗，搖下車窗……

蘿西　　　　什麼？

葛林戴華德　（改變主意）不，搖下吧。

蘿西　　　　麻煩掉頭回去，這裡不安全。

蘿西顫抖著伸出手去，將車窗開了個縫。**扒抓的手指**立刻在車子的陰影中摸索著，**人聲嘈雜**。葛林戴華德一直保持鎮定，閉著雙眼，接著在無預警的狀況下，他**拉起門鎖**……

蘿西　不！不！

葛林戴華德投身外頭的風暴裡，蘿西僵坐原地。

52 外景：德國魔法部──接上幕──晚上

葛林戴華德像個羅馬政務官一樣揮著手，任由癲狂的支持者像潮水般將他推上階梯。

53 內景：上方陽台──德國魔法部──同一時間──晚上

一位高挑的英國女巫和法國魔法部長（維克多）、費雪、沃格爾站在一起，俯看下方越聚越多的群眾。

沃格爾　這些二人不是**建議**我們傾聽他們的心聲，也不是**懇請**我們傾聽，而是堅決**要求**。

英國女巫　你該不會是要提議讓那個男人參選——

沃格爾　對！沒錯，讓他參選！

下方的蘿西臉色慘白如鬼，走下車子，看著葛林戴華德穿過群眾。

英國女巫　蓋勒‧葛林戴華德希望在麻瓜和巫師之間挑起戰爭！要是讓他得逞，不只麻瓜的世界會被他摧毀，我們的世界也難以倖免。所以才不能讓他贏啊！讓他以候選人的身分參選，讓民眾投票。他一旦落敗，就是民意的展現。可是，如果否決民眾的訴求……街道將會血流成河。

沃格爾　其他人往下望去，民眾合力撐起葛林戴華德，將他帶上魔法部的階梯。

葛林戴華德的競選文宣

→≫VOTE≪←

Gellert

GRINDELWALD

FOR
SUPREME MUGWUMP
≫◇≪

INTERNATIONAL
CONFEDERATION
OF WIZARDS
≫◇≪

BEHOLD THE INSIGNIA OF THE GREATER GOOD

54 內景：通道──厄克斯泰格監獄──晚上

起伏閃動的小小光點漸漸靠近。等到更近的時候，紐特的身影清晰起來。他停下腳步。

周遭的陰影裡傳來微小的動靜。

紐特　　西瑟！

紐特伏低身子，搖晃提燈。有隻螃蟹般的迷你怪獸──**人面蠍尾獅寶寶**──快步走進視線範圍。牠一看到紐特，便搖動觸角。不可否認，牠長得是很──**可愛**。

紐特似乎沒被打動，冷眼看著另一隻人面蠍尾獅寶寶現身，然後又一隻，接著再一隻。有一隻往上一瞥，**齜牙咧嘴**。並不可愛。

紐特退到中央的天井那裡，雙腳就在一個大坑的邊緣。他往下看著那個深廣幽暗的洞，有什麼在下方的陰影裡蠢動。

紐特突然擺出螃蟹般的古怪姿勢，人面蠍尾獅寶寶有樣學樣。

55 內景：宴會廳——德國魔法部——晚上

一盤盤龍蝦被送到桌上。拉莉已經入座，視線在室內搜尋，一面留意劉和桑托斯入座的桌子，評估繞著他們打轉的**雜工**和**服務生**可能帶來的威脅。有個**深色眼眸的服務生**一直出現在拉莉的視線內。

魔法讓**酒杯**自動斟滿，雅各端起杯子——注意到伊迪絲從對面熱情揮著手——於是斜舉酒杯致意，接著他注意到伊迪絲身邊坐著一位頂著指揮家髮型的**高雅巫師**。

雅各　拉莉，那個頭髮張牙舞爪的傢伙，就是坐伊迪絲旁邊那個。他一副會殺人的樣子，長得也很像我舅舅多明尼克。

（望去）你舅舅是挪威的魔法部長？

拉莉　不是。

雅各　我想也不是。

拉莉綻放笑容。接著室內的能量驟然轉變，葛林戴華德和他的隨員精神亢奮，跟蹌走進宴會廳。葛林戴華德頭髮凌亂、外套縐巴巴，置身滿室急於功成名就的人之間，他反倒顯得瀟灑真誠。他轉向**家庭小精靈四重奏**，要他們繼續演奏。

他穿過房間，後頭跟著蘿西、奎妮、卡瑪、卡洛、剎比和隨從們。

奎妮經過的時候，雅各站起身來。

雅各　奎妮⋯⋯奎妮。

雅各·科沃斯基的戲服速寫

奎妮知道雅各在場，但當作沒看見。

桑托斯　（笑容冷硬）你的也不遑多讓，葛林戴華德先生。

葛林戴華德　（看到桑托斯）桑托斯女士，幸會，妳的支持者真是踴躍。

葛林戴華德擠出笑容。

56 內景：遠端通道——厄克斯泰格——晚上

西瑟腳踝被捆住，頭下腳上吊在小牢房裡。傳來**鏗鏘聲**，他朝通道望去，看到紐特走進視線，雙腿以古怪的剪刀腳姿勢橫著走，後面跟著**幾百隻人面蠍尾獅寶寶**，看起來全都在模仿他。

西瑟　你是來救我的嗎？

紐特　那是主要的目的。

西瑟　（意指紐特的剪刀腳走路法）我想這個——不管你在幹嘛——算是一種戰略？

紐特　這是一種叫做邊緣擬態的技巧，可以降低攻擊性。理論上來說啦，我以前只嘗試過一次。

西瑟　結果如何？

紐特　目前還沒有定論。而且以前是在實驗室裡做的，條件都受到嚴格管控，目前的狀況比較不穩定，更難預測最後的結果。

西瑟　最後的結果攸關我們是死是活。

紐特靜定不動，有根巨大的**觸角**從下方的黑暗中出現，西瑟和紐特警覺地面面相覷。紐特動作小心，轉向那根觸角，觸角細看他片刻，接著西瑟隔壁那間牢房的小燈熄滅了。

觸角往下撤離，一根像蠍子的巨型尾巴猛力攻進此時暗下的牢房，捲起裡頭那個纏成繭的身軀，拉到下方的深坑。一拍之後。接著：

紐特不善於社交，他跟怪獸在一起自在得多。他天生就難以歸屬什麼體制，在學校也格格不入。其實，他最後還被退學了！西瑟則在就學期間就是個風雲人物，後來進入魔法部工作，本身是戰爭英雄，肢體動作流露著權威感，跟人往來也相當輕鬆自在，這是紐特不具備的特點。所以兄弟倆算是迥然不同，不過在這部電影裡他們必須通力合作，因此開始明白，其實兩人互補得恰到好處。

——艾迪．瑞德曼（紐特．斯卡曼德）

那個身軀從黑暗中又被**拋射回來**，發出**溼答答**的悶響，落在幾尺之外。紐特舉起提燈，照出那個開膛破肚的屍體，現在成了那群人面蠍尾獅的食物，牠們爭先恐後前來享用。紐特抓緊機會，側身悄悄進入牢房，將裹住西瑟腳踝的纖維紗線扒開。

紐特將最後殘餘的幾絡線扒斷後，西瑟摔落在地。

西瑟

（繼續說）幹得好。

兄弟倆走出牢房，迎面是多到數不清的人面蠍尾獅，牠們擋住了去路。

西瑟

（繼續說）有什麼打算嗎？拿著這個。

紐特

他將自己的提燈交給西瑟，然後弓手圍在嘴旁，發出類似三聲**夜鷹**的古怪哨聲。

57 內景：厄克斯泰格監獄 —— 同一時間 —— 晚上

獄卒雙腳蹺在桌上，鼾聲連連，皮奇打開了牠那個隔間的鎖，推開了小門。

58 內景：厄克斯泰格 —— 同一時間 —— 晚上

紐特 我們會需要幫忙。

西瑟 你那樣到底在幹嘛？

紐特做了**芭蕾舞**似的邊緣擬態動作，那些人面蠍尾獅立刻模仿他。

在厄克斯泰格監獄這個段落裡，整個場地的照明來自提燈，而每盞提燈各有一隻螢火蟲。實情是，人面蠍尾獅很不喜歡這種蟲子，所以提燈掛在每個囚犯的牢房外頭。只要有提燈熄滅，人面蠍尾獅就會發動攻擊。所以只要你看到你那盞提燈裡的蟲子死了，你就知道自己必死無疑，因為人面蠍尾獅會過來，用尾巴刺穿你。

——克里斯欽·曼茲（視覺效果）

紐特 （繼續說）跟著我做。（一拍之後）來啊。

西瑟擺出同樣的姿態，紐特和西瑟開始挪步離開。

紐特 我不覺得。

西瑟 我搖的方式明明跟你一樣，紐特。

紐特 （繼續說）你搖臀搖得不到位。這樣搖，這樣搖，動作要很輕。

他們兩人之間的牢房入口外面又有一盞提燈熄滅了，那條尾巴竄上來，捲走了另一個人。

西瑟 一拍之後，又將殘破的屍體隨便丟在他們的腳邊。西瑟和紐特互望一眼。

搖臀是吧。

59 內景：宴會廳——德國魔法部——晚上

奎妮靜靜坐著，一滴**淚水**從眼裡落下，沿著同桌的人看不見的那側臉龐淌落。

雅各在宴會廳對面專注盯著奎妮看。**鏡頭停駐**在他們那裡，兩人的心思都放在彼此身上，四周世界毫不相干、漸漸隱去，直到⋯⋯

葛林戴華德　去找他。

奎妮嚇一跳，葛林戴華德湊了過來，在奎妮肩膀上方，朝魁登斯點頭，魁登斯正在入口附近徘徊。奎妮站起身⋯⋯

葛林戴華德　（繼續說）奎妮，跟他說不要緊，我看得出來他失敗了。他會再有一次機會，我最看重的是他的忠誠與否。

拉莉

葛林戴華德緊扣她的目光。她點點頭，離開他身邊，前進。

新視角——拉莉：

拉莉看著奎妮越過房間。奎妮路過的時候，雅各站起身來，但奎妮硬起心腸——可以看出對於現在的她來說這很難——再次對雅各視若無睹。雅各大受打擊，再次坐下。

拉莉望向葛林戴華德。蘿西領著那個深色眼眸的服務生走進宴會廳。深色眼眸服務生稍作停頓，然後走向桑托斯的桌子。

拉莉開始追蹤深色眼眸服務生的動靜，服務生端著裝有紅寶石色酒液的玻璃杯越過房間。拉莉拋下自己的餐巾站起來，離席的時候轉向雅各。

待在這裡。

雅各又大口灌下一杯酒。

拉莉

拉莉擠過服務生們身邊，在雜工們之間穿梭。

（繼續說）抱歉。

拉莉看著深色眼眸服務生朝桑托斯欠身，放下酒杯。拉莉往那裡走去，

……深色眼眸服務生逐漸靠近桑托斯……

但半路被兩位保鏢攔下。

雅各

噢，天啊……

雅各朝葛林戴華德的桌子走去，彷彿站在東搖西晃的船上。

桑托斯舉起酒杯，杯裡紅寶石色液體升入空中，尖牙舞爪。拉莉低調地發出一個咒語，懸浮在桑托斯玻璃杯上方的液體便朝主桌猛力

砸下，然後撞上一道門，腐蝕了上面的木頭。

雅各走到桌邊時，葛林戴華德才意識到他，並神情溫和地瞅著他。

葛林戴華德　抱歉？

雅各抽出魔杖。

雅各　放她走。

挪威魔法部長　有刺客！

雅各現在舉起雙手，拉莉難以置信回頭望去。

呼咻！拉莉再次點了下魔杖，雅各握著魔杖的那隻手直直用力伸向空中。龍捲風似的**渦流**頓時吞噬整間宴會廳，彷彿整個空間裡的東西都被丟進攪拌機裡。

拉莉迅速釋出另一個咒語，將那位保鏢的鞋帶綁在一起。

每座枝形吊燈都在**顫動**，牆面上的布簾翻騰起伏，桌巾來回拋擲，餐巾有如鴿子一樣起飛，賓客紛紛起身逃離。

可以感應到遠處有個身影——模糊的**暗示**。**運鏡轉移焦點**，雅各的眼睛適應之後，看出這個**身影**是⋯⋯

奎妮。

奎妮站在這片亂象當中不動如山，跟他差不多，直直盯著他。兩人的視線緊扣⋯⋯

⋯⋯奎妮被卡瑪拉走，開始脫離視線範圍。

赫穆特和他的正氣師們走了進來。

60 內景：厄克斯泰格監獄──同一時間──晚上

奎妮在消失之前，**一點**自己的魔杖，使得一把椅子橫衝直撞，朝赫穆特砸去，讓他一時看不到雅各。

拉莉抽出她的書，拋入空中。她用魔咒讓一座枝形吊燈落在赫穆特和他的正氣師身上，書本裡的紙張則像瀑布一樣流瀉出來，形成了一連串的梯級。雅各轉過身，快步拾階而上，拉莉衝向踩在那些紙頁上的雅各，朝正氣師們發射咒語。

赫穆特發射一道強勁的烈火，那些紙階梯著了火。雅各迅速奔向拉莉，**呼咻**！兩人被吸進那本書裡。

獄卒**鼾聲大作**，椅子往後傾斜。泰迪──牙齒緊緊咬住那條閃光領帶的一端──往前滑行，小小腳丫的肉墊在桌面上磨出**尖細的**

61 內景：牢房區——厄克斯泰格——同一時間——晚上

聲音。

皮奇在上方一個隔間邊緣勉強保持平衡，企圖拿回紐特的魔杖。

下方，獄卒醒來，椅子一時穩住，接著……

領帶結終於被扯開的時候，椅子往後一摔，獄卒像一棵被砍倒的樹木狠狠**撞上**那些小隔間，使得皮奇往前飛去。

泰迪不理會半空中的皮奇，往上一躍，抓了幾個往下掉的銅板，然後狠狠摔倒在地。

哨聲的回音再次響起。

西瑟手中的提燈閃閃滅滅。傳來一聲清脆的聲音，西瑟停住腳步。

人面蠍尾獅寶寶們驟然打住，目瞪口呆。西瑟往下看，緩慢小心地抬起右腳，鏡頭拍到他腳下是隻被踩扁的人面蠍尾獅寶寶。

他望向紐特。

就在那個瞬間，西瑟手裡的燈火徹底熄滅，兩人陷入黑暗，人面蠍尾獅寶寶們快步跑開。

那條**巨型**尾巴往上抬，開始往後縮起，準備往前撲襲。

兄弟倆一起拔腿衝刺，那條尾巴重重打進牢房牆面，距離他們只有幾尺之遙。

紐特和西瑟在走廊之間衝刺，人面蠍尾獅的尾巴和觸角打先鋒，在

他們背後抽甩、**鑽竄、砸打、射來團團烈火**，接著是**巨型人面蠍尾獅本尊**，牠擠過岩石間的裂口，緊追在後。

西瑟往右一轉，沿著岩架奔走，岌岌可危，人面蠍尾獅來勢洶洶。那頭怪獸的眼睛、爪子、四肢一起朝西瑟揮來。西瑟趕緊往左跑，及時閃開了差點刺穿他的那條獸足。

紐特和西瑟再次會合，一同往前衝刺，天花板在他們後方崩塌，困住了巨型人面蠍尾獅。

西瑟鬆了口氣，這時人面蠍尾獅的其中一條觸角卻盤住他的腰，將他拖走。紐特焦急地追著上去，伸手抓向他的哥哥。

泰迪朝他們衝來——緊咬著西瑟的領帶，皮奇像牛仔一樣騎在泰迪背上——帶著紐特的魔杖。獄卒從牠們背後發射咒語，最後擊中了泰迪，使得皮奇連同紐特的魔杖被往前拋入空中。

西瑟被巨型人面蠍尾獅拖往大坑的邊緣，紐特抓著西瑟不放。這時皮奇帶著紐特的魔杖，降落在他腳邊。

咒……

紐特看到皮奇，拿回魔杖，皮奇連忙抓緊。紐特對著泰迪施了個

紐特

速速前！

……泰迪被提到空中，朝他們翻滾而來。

（繼續說）抓住那條領帶！

他們開始滾入那個大坑。

紐特

……然後消失了蹤影。

獄卒吃吃竊笑，最後他的提燈開始閃動，然後熄滅。他警覺地望入

眼前那片墨色般的黑暗。

62 外景：林地──接上幕──隔天早上

紐特　紐特和西瑟從灌木叢中滾出來，重重摔在長滿苔蘚的地面上。他們渾身沾滿落葉，起身時依然抓著彼此的手。

西瑟將人面蠍尾獅的觸角從自己的腰際撥掉，觸角蜿蜒爬向湖泊。

原來那條領帶是個港口鑰。

泰迪依然緊緊抓住領帶，西瑟將泰迪遞給紐特。

西瑟　是啊。

紐特　（對皮奇和泰迪說）幹得好，你們兩個。

紐特和西瑟從樹林走出來，眺望波光粼粼的湖泊，湖泊後方聳立著一座**城堡**。泰迪和皮奇從紐特的口袋探出頭來，皮奇發出開心的呢喃。

是霍格華茲。

城堡上方，有位**魁地奇選手**正追在金探子後面。

63 內景：餐廳——霍格華茲——幾分鐘過後——早上

拉莉跟幾個學生坐在一起，即將吃完早餐。

拉莉

雖然你們沒人問起，但我強力推薦你們修符咒學。

紐特和西瑟走了進來。

紐特　　拉莉。

拉莉　　我們也碰上了一些突發狀況。你們呢？

紐特　　我們碰上了一些突發狀況。

拉莉　　怎麼這麼久？

紐特　　拉莉。

　　拉莉將《預言家日報》遞給紐特，西瑟越過紐特的肩膀窺看。頭版是葛林戴華德和雅各的**照片**，上方有個**非常搶眼的頭條**：

麻瓜殺人魔！

西瑟　　雅各企圖謀殺葛林戴華德？

拉莉　　這個嘛……說來話長。

　　雅各跟一群學生坐在學院餐桌，他正拿著自己的魔杖給他們看。

霍格華茲外觀的場景描繪

《預言家日報》的初步設計，
預留空白放雅各・科沃斯基的動態照片

紅髮的雷文克勞學生　這真的是蛇木嗎？

雅各　　對，真的是蛇木。

一個小小的二年級女巫湊上來。

小小女巫　可以讓我……？

她開始朝魔杖伸出手。

雅各　　呃──嗯，這非常危險──它威力強大，而且很稀有，要是落入

拉莉　　壞人手中──可就慘囉。

女巫　　你怎麼得到的？

雅各　　是我的聖誕禮物。

拉莉　　（畫外音）雅各！看看我遇到誰。

雅各轉頭便看到拉莉、紐特、西瑟。

雅各 嘿！是我的巫師朋友們。（對那些孩子們說）這是紐特和西瑟，我們如膠似漆。

雅各的中指和食指互勾，然後伸出拇指。

雅各 （繼續說）我得過去，我走了。好了，祝你們愉快。不要搗蛋喔。

雅各跟其他人會合。

雅各 （繼續說）真不敢相信，這裡竟然有一堆迷你女巫和巫師到處亂竄。

西瑟 呃，不然呢？

雅各 （對紐特說）我就是那個刺客。

拉莉 （對紐特說）紐特和西瑟都是霍格華茲的校友。

雅各 噢，我知道。唔，那些學生都對我很好。那幾個史萊哲林學院的男生還送我這個，好吃喔，誰想來一個？

赫夫帕夫學院筆記本的封面設計

紐特　　雅各從口袋抽出一袋東西，往嘴裡倒了個**深色塊狀物**，然後請其他人吃。

我從來就不怎麼喜歡蟑螂串，不過蜂蜜公爵那家賣的應該是最好吃的。

雅各臉色刷白，史萊哲林學生**集體爆出笑聲**。一行人繼續往餐廳後頭走，其他人轉身看到麥教授，她正要把學生帶出去。鄧不利多走了過來。

西瑟　　麥教授、阿不思。

鄧不利多　幹得好啊，各位，幹得好。恭喜。

西瑟　　恭喜？

鄧不利多　確實。席克斯教授成功阻撓了一場暗殺，而且你們都還活著，四肢健全。一切都不按計畫發展，正是我們的計畫。

拉莉　　反其道而行的基礎中的基礎。

西瑟　　阿不思，恕我直言，可是這樣我們不是又回到原點了嗎？

鄧不利多　其實，我會說情勢惡化許多。（對拉莉說）妳還沒跟他們說吧？

西瑟和紐特轉向拉莉。

拉莉　葛林戴華德獲准參選。

西瑟／紐特　什麼！怎麼會？

鄧不利多　因為沃格爾為了方便，捨棄了正道。

鄧不利多彷彿是街頭藝人，拿著魔杖在空中不停比劃，一連繪出**山峰和谷地**的**圖像**。那些影像開始從他們四周的煙霧裡**顯形**，然後緩緩化為了美麗的風景。其他人驚奇地仰望著。

雅各環顧四周，頓失方向。

西瑟　別擔心。

紐特　是不丹。

我想霍格華茲是讓鄧不利多最自在的地方。那裡是將他從世界隔絕開來的庇護所。

——裘德‧洛（阿不思‧鄧不利多）

在這部電影裡，鄧不利多的打扮比先前更細緻些，尤其以素材和布料來說。他服裝的粗花呢傳達了奢華與舒適，柔和的灰色呼應了他後來在《哈利波特》系列電影裡穿戴的薰衣草色。

——柯琳‧艾特伍（服裝設計）

阿不思・鄧不利多的戲服速寫

《今日變形術》雜誌首頁的初步設計

鄧不利多

沒錯，赫夫帕加三分。不丹王國坐落在東喜馬拉雅山高處，那個地方美到難以言傳。我們最重要的魔法有一些就源自那裡，據說，如果你聽得夠仔細，可以聽見往昔對你低語。那裡也恰好是這次選舉的所在地。

餐廳天花板底下出現了**雲朵**，雲朵間可以瞥見聳立於高處的**觀景塔**，前一刻可見，下一刻便消失無蹤。

鄧不利多

他沒有勝算吧？

西瑟

才不過幾天前，他還是在逃通緝犯，現在卻是國際巫師聯盟的正式候選人。動盪的時代往往偏好狂人。

鄧不利多回過頭穿過餐廳。不丹的影像在他背後開始消散，化成了煙霧。

其他人望著他的背影。

鄧不利多　（繼續說）對了，我們要跟我弟弟在村裡吃晚飯。在那之前你們需要什麼，可以找米奈娃。

鄧不利多走了出去，拉莉湊了過來，輕聲說話。

拉莉　鄧不利多有弟弟？

64　內景：豬頭酒吧——稍後——晚上

阿波佛端了盤牛奶給麒麟。麒麟立刻打起精神，發出各種歡喜的聲音，傾身低頭，大聲飲用。邦媞在旁邊看著。

就在這時，前門發出搖動的**響聲**，一陣風將飄雪送進了酒吧。人未到聲先到，先有**說話聲**和**靴子踩踏的聲響**，然後鄧不利多、紐特、西瑟、拉莉和雅各才走進來。

紐特　邦媞！妳來啦！

邦媞　是啊。

紐特　她還好嗎？

邦媞　還好。

紐特彎下身子，一隻玻璃獸朝他跑來。

邦媞　有，賓至如歸。

鄧不利多　波岱可小姐，我弟弟有沒有好好招待妳呢？

紐特　哇，阿飛又幹了什麼好事？你該不會又咬提摩西的屁股了吧？

鄧不利多瞥弟弟一眼。

鄧不利多　太好了。已經在村裡幫你們安排住宿的地方，阿波佛也替你們準備了美味的晚餐，是他的私房食譜。

65 內景：豬頭酒吧——稍後——晚上

整群人在一張長桌落坐。**啪答**！阿波佛手裡拿著油膩的湯鍋，**舀起**濃稠泛灰的**燉菜**，扣進整群人面前缺角的碗裡。

阿波佛

如果還想再吃，儘管續碗。

其他人反胃地盯著面前的碗，阿波佛朝樓梯走去。

邦媞

謝謝你，謝謝。

阿波佛頓住腳步，不悅地往下看著微笑的邦媞，然後短促地點點頭，繼續往樓上走。

西瑟　　真不可思議……看起來這麼噁心，嚼起來卻這麼美味。

雅各　　麒麟發出歡喜的**啼鳴**。其他人都拿湯匙去舀。

　　　　這個小傢伙是誰啊……嘿，拜託別這樣。

紐特　　紐特看到麒麟想跟雅各爭吃那碗燉菜。

雅各　　她是一隻麒麟，雅各。非常罕見，是魔法界最受鍾愛的生物之一。

紐特　　為什麼？

雅各　　因為麒麟可以看透你的靈魂。

紐特　　噢，你在開我玩笑吧。

雅各　　（搖搖頭）如果你正直高尚，麒麟會看出來；要是你殘酷奸詐，她也會知道。

紐特　　噢，是嗎？她會直接開口告訴你，還是……？

　　　　也不算直接開口——

拉莉

唔，她會鞠躬，但只在心靈真正純潔的人面前才會。

雅各盯著拉莉，聽得著迷。

（繼續說）我是說，當然了，不管我們多麼積極向善，幾乎沒人達得到那個標準。很多、很多年前，是由麒麟選出領導我們大家的人。

雅各拿起自己的碗，走到麒麟的牛奶碗那裡。麒麟繞著他舞動，雅各舀了些燉菜到麒麟的碗裡。

紐特綻放笑容，享受這一刻，這時他瞥見鏡面浮現了文字，一個接一個：

我想回家。

66 內景：樓上房間 ── 豬頭酒吧 ── 幾分鐘過後 ── 晚上

鄧不利多和阿波佛面對面站著，壓低嗓門說話，但從姿態可以看出他們的討論氣氛相當緊繃。

鄧不利多

跟我來，我會幫你。他是你兒子，阿波佛。他需要你。

鏡頭採紐特的**主觀視角**：他正準備轉身時，注意到阿波佛手裡的東西，那是一根**羽毛**，上頭沾了**灰燼**。阿波佛手指碰觸到羽毛的地方被染深了，那是一根**鳳凰的羽毛**。

紐特敲了敲門……

鄧不利多

（繼續說）紐特。

阿波佛不發一語，與紐特擦身而過，依然緊抓著那根羽毛。

鄧不利多　（繼續說，對紐特）進來吧。

紐特走了進去。

紐特　阿不思，樓下的鏡子上頭有訊息。

鄧不利多　把門關起來。

紐特關上了門，然後轉回來面對鄧不利多。

鄧不利多　（繼續說）是魁登斯發出來的訊息，紐特。我和蓋勒陷入愛河的那年夏天，我弟弟也墜入了情網，對象是高錐客洞來的女孩。她被送走了，傳聞說她生了個孩子。

紐特　魁登斯？

鄧不利多　他是鄧不利多家族的後裔。要是我以前對阿波佛多關心點……如果我以前是個更盡責的哥哥，也許阿波佛當初就會向我傾吐心事。這麼一來，情勢或許會有所不同。這男孩可能成為我們生活的一部

分，我們家族的一分子。（一拍之後）我們已經救不了魁登斯了，我想這點你也知道，但他還是可能救得了**我們**。

紐特的表情起了反應，鄧不利多舉起一手，手指沾滿了灰燼。

鄧不利多

（繼續說）這是鳳凰的灰燼。那隻鳥來到魁登斯身邊，因為魁登斯來日不多了，紐特，我認得出這些徵兆。（回應紐特的神情）是這樣的，我妹妹是闇黑怨主。

紐特驚愕地盯著鄧不利多。

鄧不利多

（繼續說）就像魁登斯，她從沒學會怎麼釋放自己的魔力。久而久之，她的魔力變得越來越黑暗，開始毒害到她。

鄧不利多望向那幅肖像。

鄧不利多

（繼續說）最糟的是，我們沒人能夠減輕她的痛苦。

THE
DUMBLEDORE
FAMILY
TREE

The Dumbledores originally lived in Mould-on-the-Wold, but moved to Godric's Hollow after Percival Dumbledore was sent to Azkaban for attacking Muggles he did not inform the authorities that his actions were in retaliation for the Muggles' traumatising attack on his daughter Ariana. The Dumbledores were the subject of much gossip, since Ariana was rarely seen, and a fist fight broke out at her funeral between her older brothers

PERCIVAL
DUMBLEDORE
ɪᴠᴍɪxɪ

KENDRA
(DUMBLEDORE)
ɪᴠᴍᴠx - ɪᴠᴍɪxɪx

ALBUS
DUMBLEDORE
ɪᴠᴍᴠɪɪɪ

ABERFORTH
DUMBLEDORE
ɪᴠᴍᴠɪɪɪɪ

ARIANA
DUMBLEDORE
ɪᴠᴍᴠɪɪᴠ - ɪᴠᴍɪxɪx

he Dumbledores Nullam lobortis ullamcorper purus eget semper purus dignissim quis. Proin et tortor nisl. Sed nec massa volutpat diam tempus hendrerit. Donec vitae nisl ligula. Curabitur sit amet lacus lacinia. ultrices enim quis ornare nisl. Ut nec tincidunt ipsum. vel ultricies tortor. Sed feugiat consectetur ultrices. Aenean nibh massa. ultricies id odio sit amet placerat tristique est. Cras tincidunt sit amet nibh sit amet consequat. Pellentesque sollicitudin dignissim lacus sed sagittis est molestie vel. Sed sodales convallis neque. vitae molestie mi feugiat venenatis. Ut id aliquet erat a aliquet tortor.

Mauris accumsan. ligula sit amet eleifend suscipit diam lacus tempus enim. nec luctus dolor velit. At amet lacus. Sed in pellentesque dui. Praesent lacus tellus semper non lacus at. dictum condimentum massa. The Dumbledores venenatis sem a bibendum eleifend. lacus metus commodo est ut con-

consequat odio lorem nec nisl. Proin vitae volutpat felis. Nulla et dolor consequat erat iaculis viverra vel sit amet tortor. Nam metus justo semper sed consectetur at convallis at. The Dumbledores nisi. Duis in odio sagittis vestibulum odio ut ullamcorper ante. Nullam in rutrum risus et ullamcorper quam. Vestibulum sit amet egestas elit a mattis quam.

The Dumbledores vehicula elementum. Donec feugiat justo ac tempor scelerisque. Proin tincidunt et ipsum non lacinia. Suspendisse venenatis libero quis efficitur placerat velit ipsum convallis velit quis egestas felis erat eu justo. The Dumbledores Vestibulum at finibus nunc. Nam sed facilisis dui. vel dictum ipsum. Curabitur nec fermentum sapien. Phasellus tortor. The Dumbledores leo facilisis quis eros in. interdum placerat tortor. Duis in odio sagittis vestibulum odio ut ullamcorper ante. Nullam in rutrum risus et ullamcorper quam. ed facilisis dui.

（右頁）鄧不利多家族族譜的初步設計

（上方）鄧不利多家族的家徽

紐特　你能告訴我——她最後是怎麼離世的嗎？

鄧不利多　我和蓋勒原本計畫私奔，但我弟弟表示反對。有天晚上，他跟我們攤牌。大家拔高了嗓門，語出威脅。阿波佛抽出魔杖，這點很愚蠢；我也抽出了魔杖，這點更加愚蠢。蓋勒只是哈哈笑，沒人聽到亞蕊安娜從樓上走了下來。

鄧不利多盯著那幅畫像時，雙眼閃現淚光。

鄧不利多　（繼續說）我無法確定是不是我的咒語造成的，其實是誰都無所謂了。總之，前一刻她還在，下一刻她就走了……

他越說越小聲。

紐特　真遺憾，阿不思。這一來或許省得她繼續痛苦下去，如果這種想法可以帶來慰藉——

鄧不利多　別這樣，別讓我失望，紐特，尤其是你。你的誠實是份贈禮，即使有時令人痛苦。

鄧不利多再次望向那幅畫像時，紐特端詳著他。

鄧不利多

（繼續說）我們在樓下的朋友們應該累了，想回去休息。你該走了。

紐特

紐特準備離開，在靠近門口的時候停下。

阿不思，拉莉稍早說到了某件事，關於我們大多數人終究都是不完美的。可是即使犯過錯、做過糟糕的事，我們都還是可以嘗試補救。尤其最重要的，就是去「嘗試」。

鄧不利多並未轉身，只是目不轉睛看著畫像。

67 外景：諾曼加城堡──午後

鏡頭高高環繞城堡上方的暗灰色天空，可以看到**大批黑衣人影**聚集在遠遠的下方。葛林戴華德和魁登斯走向城堡時，那些人影分散開來。抵達城堡入口時，葛林戴華德轉身檢視他們。

葛林戴華德

我們的時代即將來臨，各位兄弟姊妹。隱姓埋名的日子過去了，這個世界即將聽到我們的聲音，而這股聲浪將會震耳欲聾。

群眾放聲**大吼**。葛林戴華德淡淡一笑，然後盯著卡瑪。卡瑪站在一側，面對那些歡呼的隨從，同時與群眾為伍，又與他們隔開距離。葛林戴華德朝卡瑪走去，用雙手捧住他的臉，令卡瑪詫異。

葛林戴華德

（繼續說）你來這裡不是為了背叛鄧不利多。你純血的心裡清楚知道，這裡才是你的歸屬。相信我，就是相信你自己。

他又深深望進卡瑪的雙眼片刻，才陪他往下走進人潮裡，輕柔地將他推入群集的大軍當中。

長久以來，巫師和女巫嘗盡苦頭。以我對葛林戴華德過往的理解，我直覺他曾在早年有過難以原諒或極為殘酷的經歷，開始了他對麻瓜的仇恨。而這股仇恨越來越強，每天都讓他更加堅信麻瓜一無可取。

——邁茲・米克森（蓋勒・葛林戴華德）

葛林戴華德　（繼續說）證明你的忠誠吧，卡瑪先生。

接著他放開卡瑪，轉身走向城堡。

68　內景：地窖——諾曼加——幾分鐘過後——午後

特寫——死去的麒麟：

那隻生物的腦袋疲軟垂向一邊，露出劃過牠喉頭的割痕。

……**鏡頭在水下**，往上透過怪異起伏的水面觀看。一切**靜得出奇**，好似夢境，接著有個**人影**出現——透過液體望去，模糊不明——捧著什麼東西。那個身影將雙手猛力**探進水裡**，**死去的麒麟**面向鏡頭，鮮血從牠被劃破的喉頭湧出來。

新視角——葛林戴華德：

他站在水深及腰的池子裡，襯衫衣袖往上捲過了手肘，在水下捧著麒麟，模糊地喃喃說著什麼。他等著水慢慢停定，然後**低聲說**：

葛林戴華德　力力復……

魁登斯、沃格爾和蘿西站在暗影裡觀看。

葛林戴華德以手指拂過麒麟的喉頭，修補那裡的血肉，動作極其輕柔。**泡泡**從水池裡升起，麒麟的腦袋破出水面，發出**尖鳴**。葛林戴華德將牠從水裡往上抬起。

葛林戴華德　（繼續說）速速癒合。

傷疤在他的指尖下消失，麒麟轉頭望向他，眼神依然空洞得詭異。

除此之外，外表狀似健康完好。

葛林戴華德綻放笑容，輕撫著牠。

葛林戴華德　（繼續說）好了，好了。好了⋯⋯（並未轉頭）過來看吧。

沃格爾留在原地，但別開了視線。魁登斯則離開暗影，走到水池邊。

葛林戴華德　這就是為何我們很特別。隱藏力量不只是侮辱自己，更是罪孽。

葛林戴華德把麒麟放在池子邊，牠持續站在那裡。魁登斯端詳死後重生的麒麟，看得著迷不已。葛林戴華德對魁登斯的反應相當滿意，回頭去看那隻麒麟⋯⋯然後打住動作，笑容退去。有個**蒼白的幽影**短暫顯現在水流裡，跟他先前手裡的麒麟一模一樣。他的目光冷硬起來。

葛林戴華德　（繼續說）還有別隻嗎？

魁登斯　別隻？

葛林戴華德　那天晚上，還有別隻麒麟嗎？

沃格爾在暗影裡轉過頭來，再次望向水池。葛林戴華德的雙眼燃起怒火。魁登斯蒼白著臉，亮著汗光，頓時一臉不自在。

魁登斯　我想沒有吧——

水池爆出一股強勁水流，葛林戴華德以駭人的速度將魁登斯猛力往後推，壓制在牆上。葛林戴華德離開池水，現了影，手指緊扣魁登斯的喉頭和臉，雙眼閃著憤怒的光芒。

葛林戴華德　你辜負我兩次了！你難道不明白，你這樣等於置我於什麼樣的險境之中嗎？！

在葛林戴華德的抓握下，魁登斯像個害怕的孩子僵住不動。

葛林戴華德　（繼續說）最後一次機會，懂了嗎？把牠找出來。

69 內景：豬頭酒吧——早上

紐特在自己的皮箱裡。

西瑟將麒麟當成嬰兒似的捧在懷裡。

西瑟將麒麟遞給紐特，兄弟倆有如寵溺的父母。西瑟和邦媞看著紐特將麒麟往下收入皮箱，動作溫柔。

70 外景：霍格華茲——同一時間——早上

霧氣籠罩在學校腹地上，大橋和城堡在晨光中散發柔和亮光。

71 內景：八樓走道 —— 霍格華茲 —— 同一時間 —— 早上

我們跟著拉莉、紐特、西瑟和雅各。走廊遠端牆面上浮現一道裝飾繁複的門，一行人朝那扇門走去。

72 內景：萬應室 —— 幾分鐘過後 —— 早上

紐特、西瑟、拉莉和雅各突然出現在裝潢簡約的房間裡。

雅各滿臉困惑，隨著紐特的目光望向房間深處，那裡有**五個皮箱**——和紐特的皮箱一模一樣——放成一圈，就在裝飾繁複的**巨型不丹祈禱輪**前方。邦媞站在那些皮箱旁邊。

霍格華茲外觀的場景描繪

雅各　嘿，紐特，這是什麼地方？

紐特　是我們的萬應室。

鄧不利多闊步走進視線。

鄧不利多　我相信你們都拿到邦媞給的票了？

大家點了點頭，雅各盡責地舉起自己那張給大家看。

鄧不利多　（繼續說）必須有票才能出席典禮。

鄧不利多移動視線，注意到紐特盯著排成一圈的皮箱。

鄧不利多　（繼續說）你覺得如何，紐特？可以看出哪個是你的嗎？

紐特又看了半晌，然後搖了搖頭。

「麒麟擇明君」的票券設計

紐特　　　沒辦法。

鄧不利多　很好，要是你看得出來，我可要擔心了。

拉莉　　　我想麒麟就在其中一個皮箱裡？

鄧不利多　對。

拉莉　　　好吧，到底是哪個呢？

鄧不利多　問得好。

雅各　　　噢，這就像三張牌賭戲[2]嘛。（其他人盯著他）就是空殼遊戲，就是一種小騙術。（放棄）別在意，就是個麻瓜的玩意。

鄧不利多　葛林戴華德為了將我們這個罕見的朋友弄到手，肯定無所不用其極。所以不管他派什麼打手出籠，大家務必盡力混淆他們的視聽，好讓麒麟安全抵達儀式現場。如果到了午茶時間，麒麟──更不要提我們所有人──都還健在，任務就算是成功了。

鄧不利多戴上帽子，脖子兜上圍巾。

雅各　　　鄭重聲明，玩三張牌賭戲的時候，不會有人丟掉小命。

鄧不利多　這個差別還滿重要的。好了，大家各選一個皮箱，然後各自上路。

2. 將三張明牌翻轉成暗牌之後打亂位置，參與者將賭注下在其中一張上，看看是否能賭中。

紐特的皮箱和複製品

雅各

　科沃斯基先生，我們兩個先一起出發。

　我嗎？好……

　雅各往前一站，選了個皮箱，然後停下動作。鄧不利多清清喉嚨，搖了下頭，動作輕微得幾乎難以察覺。雅各改選另一個皮箱，然後用手指著。鄧不利多點點頭之後轉身。

　雅各提起皮箱，點點頭，環顧四周之後皺起眉頭。沒有出口。

　不丹祈禱輪在鄧不利多前方閃著光芒。他伸手碰了碰，一道美麗的光芒灑滿室內。

鄧不利多

　（繼續說）我期待能聽你多說點三張牌賭戲的詳細玩法。

　他望向雅各並且伸出手。

雅各

　我很樂意。

雅各握住鄧不利多的手，兩人一起消失在迅速轉動的祈禱輪裡。

他們消失蹤影的時候，其他人專心瞅著拿剩的皮箱。

邦媞 那麼，祝大家好運囉。

紐特跨步上前，拿起一只皮箱。

紐特 祝好運。

紐特消失不見。

也祝妳好運，邦媞女孩。

拉莉 拉莉走上前去，提起另一只皮箱，然後消失蹤影。

西瑟

晚點見，邦媞。

西瑟舉步上前，拿起另一只皮箱，接著也消失在轉輪裡。

邦媞深吸一口氣，提起最後一只皮箱，然後走向祈禱輪，隱去了蹤跡。

73 外景：觀景塔的基座——不丹——白天

綠色山巔在遠處升起，可以看見峰頂上的觀景塔，幾乎高聳入雲霄。

群眾聚集在朝天際攀升的大型階梯底部，階梯頂端有一座宏偉氣派的觀景塔。一個身影站在階梯底下的鍍金籠子前方。

沃格爾

我們位居領導地位的人清楚意識到，當前的世界分崩離析，天天都

在產生新的陰謀論。

沃格爾

可以看到沃格爾的演說影音在全世界的魔法部直播。

（繼續說）每個小時都會傳出黑暗的耳語。近日，隨著第三位候選人的加入，這些耳語有增無減。要從這三個參選人當中選出眾望所歸的領導人，只有一個方法萬無一失。

沃格爾走進黃金籠子，懷裡揣著什麼走了出來。他站回原本的位置，緩緩公開自己捧著的東西。眾人詫異地**倒吸口氣**，聲音清晰可聞。

是一隻麒麟。

（繼續說）每個在學的男孩女孩都知道，在我們這個神奇的魔法世界裡，麒麟是最純潔的生物，絕不可能被蒙蔽。（將麒麟舉在自己身前）就讓這隻麒麟促進我們的團結吧！

觀景塔的場景描繪

（上方）奶油啤酒商標以及特製的字體

（左頁）「麒麟擇明君」的儀式布條

74 外景：屋頂──不丹──白天

我們穿過層層雲朵抵達一座村落，那裡有一連串的平台屋頂，有些穿得一身黑的人影出現在那裡。蘿西站在其中一群人之首，赫穆特則率領著另一群人。他們掃視下方的街道，目光搜尋著漸漸聚集的人潮。

75 外景：街道──不丹──同一時間──白天

雅各隨著一群桑托斯支持者前進，手提皮箱，身旁是保持警覺的鄧不利多。他們前方有一面巨幅**布條**，上頭的桑托斯圖像隨著懸掛布條的長桿而扭動。支持者扛著長桿朝城外的山區前進。

就在這時，鄧不利多的視線落在一群暗黑正氣師身上，他們正緊追在後。他拉著雅各縮身急轉，躲進巷弄。他們在追兵後方的門口現影，成功閃避了他們。

雅各　鄧不利多摘下圍巾。

鄧不利多　抱歉，你什麼？你要丟下我了？

鄧不利多　噢，我要在這裡跟你分頭行動。

雅各　接下來要去哪裡？

鄧不利多　來吧。

鄧不利多　我必須跟某個人會合，科沃斯基先生。別擔心，你會很安全的。

鄧不利多拋出他的圍巾，圍巾翻飛著越過空中，化為一道布簾。鄧不利多轉身回去面對雅各。

鄧不利多　（繼續說）麒麟不在你的手上，要是碰到麻煩，儘管拋下皮箱。

不丹的場景描繪

通緝海報的初步設計，
預留空白放雅各‧科沃斯基的動態照片

鄧不利多

（停下）還有一件事，請別介意我多嘴。你應該別再懷疑自己了。你有大多數人一輩子都缺乏的特質，你知道是什麼嗎？

雅各搖搖頭。

（繼續說）一顆完整的心。只有真正勇敢的人，才能這樣誠實、毫不保留地敞開自己的心房，就像你這樣。

語畢，鄧不利多輕抬帽子致意，繼而消失了蹤影。

76 外景：街道——不丹——同一時間——白天

紐特迅速移動，盡量保持低調。他感應到什麼，於是停住腳步，轉過身子。

不丹的場景描繪

但四下無人。

77　外景：窄街——不丹——同一時間——白天

西瑟謹慎地往前走，緊緊抓著皮箱。

78　外景：窄街——不丹——同一時間——白天

紐特往前穿過村莊。一個披著綠袍的身影進入景框。

79　外景：街道——不丹——同一時間——白天

鏡頭跟著一只皮箱，拉莉正快速移動。她往前匆匆一瞥，看到了正氣師們，旋即轉進巷子，隱去了蹤影。

80 外景：街道——不丹——同一時間——白天

西瑟謹慎地穿過窄小通道，鏡頭拍到他上方的屋頂上有人影在移動。他看到前方有兩位正氣師，便抽出自己的魔杖。

81 外景：後街——不丹——同一時間——白天

拉莉迅速移動，轉頭望向後方，這時……

82 外景：交叉路口——後街——不丹——同一時間——白天

……她和西瑟在各自街道的交叉路口湊巧碰上。兩人同時轉身，舉起魔杖……然後認出了對方，接著同時轉移視線。他們被**暗黑正氣師**團團包圍。

拉莉與西瑟和四面八方湧來的暗黑正氣師激戰，將對方的魔咒轉向並擋開。兩人一邊發射反咒語和符咒，一邊後退登上階梯。

拉莉對三位暗黑正氣師施展昏擊咒，西瑟也對半打的暗黑正氣師使出同一咒語。拉莉讓一打水晶球飄浮起來，連番往那些正氣師滾去。西瑟則對他們上方陽台上的一個暗黑正氣師使出昏擊咒。

拉莉轉身用布料裹住一個正氣師，讓他一時失去施咒的能力，接著讓另一個正氣師猛力撞進一道牆壁，將他困在牆內，彷彿卡在一幅畫像中。

赫穆特

正氣師們四處仆倒在他們眼前的街道上。但是他們的勝利相當短暫，因為轉眼有兩根魔杖現身，抵住他們的頸背⋯⋯

麻煩交出皮箱。

赫穆特站在他們後方，兩側各站一個暗黑正氣師。

83 外景：巷弄／石階——不丹——同一時間——白天

紐特繞過轉角，看到前方遠處出現兩個正氣師。

再過去一點的地方，他看到了某人。

雅各

嘿，各位⋯⋯

不丹的場景描繪

那些正氣師轉過身去，**砰轟**，雅各用力一揮皮箱，撞得兩個正氣師直打轉，自己則拔腿逃離現場。正氣師們恢復之後便急起直追。

84
外景：往上攀升的窄巷——同一時間——白天

雅各跟跟蹌蹌繞過轉角，衝上陡峭狹窄的階梯。不久，追捕他的人便進入視線，停下腳步，往上張望。

空無一人。

只剩雅各的皮箱。

85 外景：後街——不丹——同一時間——白天

赫穆特

赫穆特和他的人馬拿走拉莉和西瑟的皮箱，放在地上。一個暗黑正氣師用魔杖瞄準皮箱，赫穆特舉起一隻手。

且慢，先打開箱子，確定東西真的在裡頭再動手，白痴。

困在牆壁裡的正氣師用拳頭砰砰捶著，要人放他出來。赫穆特嘆口氣，舉起魔杖釋放了他。那人往前仆倒在地，發出砰的一聲悶響。

拉莉和西瑟瞥了那兩個皮箱一眼。

86 外景：後街——不丹——同一時間——白天

追捕雅各的其中一人試探地走近那個被棄置的皮箱。

拉莉和西瑟眼睜睜看著，赫穆特的兩位暗黑正氣師手下跪在皮箱旁邊。

拉莉和西瑟的皮箱也被打開，露出了**書本和金探子**。

砰！雅各的箱蓋彈了開來，**露出……波蘭酥皮點心**。

雅各皮箱上方流連的那位暗黑正氣師，抓起一個波蘭甜甜圈細看。

那個金探子**嗡嗡**往上飛竄，赫穆特看著它飛升，越過四周的屋頂，

這時：

呼咻！

書本從拉莉的皮箱裡爆飛出來，吞沒了暗黑正氣師們，將他們困在紙張構成的風暴當中。

暗黑正氣師們掃下了陡峭的階梯。

雅各的箱子則爆出幾千個酥皮點心，像洶湧大浪那樣奔瀉而來，將

《怪獸的怪獸書》發動攻擊，大量的博格飛出了西瑟的皮箱，猛力撞向巷子裡和高高在屋頂上的那些暗黑正氣師。

赫穆特火冒三丈，從臉上扯開一張紙，卻發現拉莉和西瑟已經趁亂逃逸。

不丹的場景描繪

87 外景：街道／小巷——不丹——同一時間——白天

鄧不利多快速移動，朝附近屋頂一瞥，博格往下落在正氣師們身上，讓他們紛紛摔倒。一個金探子嗡嗡往下飛向鄧不利多，他伸手到半空接住並收進口袋。突然間，有個身影從巷道走出來，亦步亦趨跟他會合。

那個身影不曾放慢或停下腳步，是阿波佛。

他還剩多少時間？

阿波佛

鳳凰在頭頂上飛翔……

88 外景：街道——不丹——白天

……鏡頭滑過遠處下方魚貫行進的大批人潮。

新視角──平視街道：

魁登斯的臉色比之前更蒼白，隨著劉的支持者歡欣鼓舞的隊伍往前蹣跚走著。他虛弱疼痛，一時停住腳步，倚在沿途的柱子上，然後再次打起精神往前走。

89 外景：往上攀升的窄巷──不丹──白天

雅各現在沒了皮箱，他先穿過窄巷再轉入街道，路過披著**綠袍**的身影，這時有另一個身影忽地衝過來，牢牢抓住他的手……

……將他拉進小街，遠離主街道。

奎妮　你有危險，你必須離開。

雅各　這個嘛……

奎妮　雅各正要開口說話，奎妮用手指抵住他的嘴唇。

　　　我沒辦法，我沒辦法回家。對我來說，已經太遲了，有些錯誤就是太嚴重了。

　　　雅各將她的手挪開。

雅各　妳能不能先聽我說——

奎妮　沒時間了！有人跟蹤我，我暫時甩掉他們，可是他們很快就會找上來。他們會找到……（哽咽）……我們的。

雅各　我不在乎，反正我只剩「我們」了。沒了「我們」，我人生毫無意義。

奎妮　雅各，別這樣！我已經不愛你了，你離開這裡就對了。

如同羅琳筆下的不少人物，魁登斯渴望歸屬感。他內心清楚，葛林戴華德這個人靠不住。魁登斯也病得很重——闇黑怨靈似乎逐漸吞噬了他。他在面對自己死期的同時，試圖查明人生走到這個時間點上，自己到底歸屬於何方。

——大衛・海曼（製作人）

雅各　妳是全世界最不會說謊的人，奎妮・金坦。

就在這時，**教堂鐘聲輕輕響起**。

雅各　（繼續說）聽到了嗎？這就是徵兆。

她停下動作，怒瞪著他，他也盯著她不放。

雅各握住奎妮的手，將她拉近。

雅各　（繼續說）過來，閉上眼睛，請閉上眼睛。妳知道鄧不利多對我說了什麼嗎？他說我有一顆完整的心……可是他說錯了，因為我的心永遠有個空位留給妳。

奎妮　是嗎？

雅各　看著我，奎妮・金坦……

一滴淚淌下奎妮的臉頰，他們仰頭望向包圍他們的**身影**。

90 外景：大橋——不丹——同一時間——白天

紐特看著桑托斯的支持者越過升向天際的**大橋**，他們紛紛消失在橋面半途的傳送門那裡。他將皮箱抓得更緊，往前移動，混跡於人群之中。

91 外景：觀景塔的基座——不丹——白天

從這個角度望去，巍峨的山脈聳立於眼前，濃重的雲層罩住了峰頂。

紐特踏上大橋，朝那個傳送門走去。越過傳送門時，他也轉眼消失蹤影。

在觀景塔的基座，鏡頭拍出廣闊的階梯往上通向雲端與上方的觀景塔。鏡頭往下拍攝紐特，他目的明確地朝著那些階梯走去。

前方有個人形單影隻，站著不動，是費雪。她轉過頭來，視線聚焦在紐特身上。她的姿態給人不祥的感覺。

紐特內心交戰，想繞路走，但只有一條路可以往上，這時……

斯卡曼德先生，我們一直沒正式打過招呼。我叫亨莉葉塔·費雪，沃格爾先生的隨員。

紐特　啊，對——哈囉——

她對著頭頂的雲層點點頭。

費雪　我可以帶你上去，有個理事會成員專用的入口，請跟我來……

紐特　　紐特動也不動，狐疑地瞅著她。

費雪　　抱歉，妳為什麼要這麼做？為什麼要帶我上去？

紐特　　這還不明顯嗎？

費雪　　不明顯，老實說，並不明顯。

紐特　　是鄧不利多派我來的。（看著皮箱）我知道你的皮箱裡有什麼，斯卡曼德先生。

費雪瞇起眼睛時，桑托斯、劉和葛林戴華德三人的支持者與高采烈成群湧入視線。費雪的手迅如蛇蠍，猛地抓住紐特緊握的皮箱把手。兩人四目交扣，群眾持續匯聚，紐特使勁想將皮箱拉開。兩人持續角力，競相控制皮箱，最後他們被人潮帶到了廣場中央，四周淨是歡喜的面孔和歡呼的聲音。

唰！——一團火擊中紐特的耳後，他倒了下來。剎比現身，站在人群當中俯望紐特，魔杖**餘煙未散**。費雪綻放笑容，然後提著皮箱轉身離去。

觀景塔的場景描繪

不丹的場景描繪

92 外景：大橋——不丹——同一時間

西瑟緊張踱步，拉莉站在一旁。那座橋現在幾乎清空了，如同**召喚**聲的**號角**響遍了整座城。

拉莉

他應該隨時都會到。

前方，卡瑪和一群暗黑正氣師現身，朝他們走來。暗黑正氣師們舉起魔杖，卡瑪穿過正氣師之間走出來。

突如其來，卡瑪伏低身子，將魔杖插入地裡，釋放出魔法震波，那些正氣師旋即受到昏擊咒的重擊而倒地。

西瑟

怎麼這麼慢才來？

西瑟、拉莉和卡瑪踏上那座橋，繼而消失了蹤影。

93 外景：觀景塔的基座——不丹——白天

紐特甦醒過來，焦急地東張西望，但被人牆團團包圍……

他看到費雪登上了前方的階梯。

獨立的巨型**布條**聳立於支持者和投票者上方，充作**螢幕**，播映上方正在進行的典禮。紐特盯著布條——沃格爾的身影在上頭映現。

沃格爾

謝謝這幾位候選人的演說……

94 外景：觀景塔——不丹——接上幕——白天

劉、桑托斯和葛林戴華德肩並肩站著。

沃格爾

每位候選人都提出了獨特的願景，關於我們要怎麼形塑自己的世界，以及非魔法的世界。接下來我們即將進入儀式中最重要的一環，就是「麒麟擇明君」。

一隻麒麟被帶了上來。

鏡頭切至：

95 外景：觀景塔——不丹——同一時間——白天

紐特抵達向上延伸至觀景塔的廣闊階梯，看到前方有個小小人影提著他的皮箱——是費雪。

他奔上階梯時，望向那些布條，看到麒麟被放在葛林戴華德、劉和桑托斯面前。

畫面迅速巡禮全世界一周，歐洲以及其他地方的魔法部顯要都在觀禮。

螢幕上，麒麟試探地往前——朝著那些候選人移動。麒麟走向葛林戴華德的時候，劉和桑托斯互換眼神。

紐特衝向費雪時，費雪只是轉身去看紐特，並未試圖閃避。

麒麟站在葛林戴華德前方，仰頭凝望他。

費雪遞出皮箱。紐特端詳她，因為她的舉止而不解，然後伸出手

沃格爾

去。他的手指一碰到皮箱，皮箱立刻化為塵土。驚慌之下，他眼巴巴望著那些塵土飄入空中。他回頭去看費雪，費雪繼續微笑。

塵土往上飄揚的時候，那些布條映出了葛林戴華德和麒麟。

麒麟在葛林戴華德面前一鞠躬。眾人一時陷入久久的沉默。

麒麟已經做出了見證，牠看到了良善與力量——能夠領導與指引我們的關鍵特質。你們看見是哪位了嗎？

聚集在現場的女巫和巫師用力往空中舉起魔杖，**咒語爆發**出來。代表劉、桑托斯和葛林戴華德的**三種顏色**一起竄入空中，然後融合為一，成為葛林戴華德的綠色。

紐特驚愕地站著。

葛林戴華德品嘗著眾人的喝采。

沃格爾

（繼續說）那麼我們以口頭宣示，蓋勒‧葛林戴華德是魔法世界的新領袖。

群眾**歡聲雷動**，紐特兩側的隨從推著他登上階梯。葛林戴華德對蘿西點點頭，她將奎妮和雅各帶上前。

紐特想推開旁邊的人，趕往奎妮和雅各身邊，卻被兩個隨從制止。

蘿西押著雅各更往上走，然後將他的蛇木魔杖交給葛林戴華德。

葛林戴華德環視群眾，他們等待著，目光牢牢盯著他。葛林戴華德比了比雅各。

葛林戴華德

這位就是企圖刺殺我的男人。他沒有魔力，卻妄想跟女巫成婚，汙染我們的純正血統。這種禁忌的結合會削減我們的優勢、削弱我們的力量，讓我們變得像他的族類。而且，不是只有他這樣，

我的朋友們，有成千上萬的人都有這個盤算。而面對這樣的**害蟲**，只有一種回應的辦法。

葛林戴華德抛開雅各的魔杖，舉起自己的魔杖。

雅各轉身面對葛林戴華德時，葛林戴華德以咒語猛擊他，將他抛下了階梯，仰倒在奎妮腳邊。

葛林戴華德 　（繼續說）咒咒虐！

一道快如閃電的咒語使得雅各在奎妮腳邊痛苦扭動。

紐特　　不！

奎妮　　叫他停下來！

葛林戴華德　我們跟麻瓜之間的戰爭從今天開始！

葛林戴華德的**支持者**瘋狂**歡呼**。

拉莉、西瑟和卡瑪一臉震驚，穿過群眾要上前來。

雅各繼續在地上痛苦扭動，直到桑托斯舉起魔杖，移除折磨著他的酷刑咒。雅各如釋重負，往後倒入奎妮的懷裡。

葛林戴華德將臉轉向天空，沉浸在勝利的光輝中。

他維持這個姿勢，陶醉於這一刻，這時……

……他瞥見鳳凰在上頭繞著他打轉。一根燒成**灰燼**的羽毛從空中擺盪下來，貼上了他的臉。他將它抹開，一臉不安。

葛林戴華德轉過身，瞇起眼，一個**身影**從階梯上出現……

是魁登斯。

魁登斯

魁登斯走上前來，雖然看來虛弱，但桀驁不馴。葛林戴華德別有興味端詳著他。魁登斯在葛林戴華德面前停下腳步，伸出手，彷彿打算捧住葛林戴華德的臉，接著用手指抹開他臉頰上的灰燼。阿波佛和鄧不利多在群眾後方出現，魁登斯轉過身來對顯要們說話。

他騙了你們，那隻生物早就死了。

紐特悲傷地看著被施了咒的麒麟。

魁登斯幾乎耗盡力氣，跪倒在地。

阿波佛準備上前扶他，但鄧不利多動作輕柔地制止了他。

鄧不利多

現在不行，再等等。

紐特掙脫了抓住他的人。

紐特　他這樣做是為了蒙蔽大家。他先殺了麒麟，再對她下咒，好讓你們以為他配得領導地位。可是他並不想領導你們，只是希望你們對他言聽計從。

葛林戴華德　滿嘴謊言，全是設計用來欺騙的謊言，讓你們懷疑自己眼見為真的事情。

紐特　那天晚上誕生了兩隻麒麟，是一對雙胞胎。我知道這件事，我之所以知道，是因為——

葛林戴華德　因為……？因為你沒有證據，因為根本沒有第二隻麒麟。我沒說錯吧？

紐特　她的母親被殺害了。

葛林戴華德　那麼第二隻麒麟現在在哪裡呢？斯卡曼德先生？

葛林戴華德得意洋洋看著紐特，此時他的目光落在一位披著綠袍的顯要身上……

她往前一站，踏入了光線之中，將手裡的**皮箱**交給紐特。紐特瞠目結舌，望著皮箱。

邦媞

披著長袍的身影抬起頭來⋯⋯竟然是邦媞。

沒人可以知道全盤計畫，紐特。記得嗎？

邦媞環顧四周，頓時——而且不自在地——意識到現場那些重量級人物，然後在紐特掀開皮箱蓋子時，走了開來。

有個小小腦袋探出來，東張西望。

是那隻麒麟。

沃格爾難以置信看著，緊張地瞄了葛林戴華德一眼，葛林戴華德也一臉忐忑的模樣。西瑟和拉莉互換愕然的眼神，蒂娜從**美國魔法部**那裡看著。紐特比任何人都更驚愕，綻放笑容——一臉如釋重負，滿懷感激。

麒麟在眾目睽睽之下，爬出皮箱外，站直了身子，困惑地眨眨眼，想要辨明自己的方位。接著牠意識到什麼似的，轉身看到……

被施咒的麒麟，就站在葛林戴華德身旁。

麒麟立刻發出**輕柔的啼鳴**，呼喚著手足，流露赤裸情感的聲音令人心碎，可是牠的雙胞手足表情如一，雙眼茫然。

紐特

紐特跪在困惑的麒麟身旁。

這是貨真價實的麒麟！

別的地方聽著……

（輕聲）她聽不到你的聲音，小傢伙，在這裡不行。但也許她正在

沃格爾

沃格爾一把抱起被施咒的麒麟，轉向所有在觀看的人。

（繼續說）看看牠！你們可以憑自己的眼睛看個清楚……這是貨真

價實的——

他手裡的麒麟朝一邊歪倒，雙眼黑暗空洞，沃格爾猶豫起來。

我們之前在柏林看過的英國女巫走上前來。

英國女巫

這次的選舉結果不算數！我們一定要重新投票。來吧，安東，拿出作為！

沃格爾一臉困惑害怕。

活著的那隻麒麟慢慢走向鄧不利多。

鄧不利多

不、不、不，拜託。

麒麟仔細瞅著鄧不利多，探索的眼神讓鄧不利多安靜下來。那隻麒麟開始發光，然後緩緩彎身鞠躬。

紐特好奇又同情地看著這一幕。

鄧不利多　（繼續說）我很榮幸。（不安的一拍）就像那晚誕生了兩隻麒麟，這裡還有另一位人選，同樣值得託付重責大任，我很確定。

鄧不利多溫柔地撫搓麒麟。

鄧不利多　（繼續說）謝謝。

麒麟好奇地瞅著鄧不利多，然後走向桑托斯並一鞠躬，葛林戴華德滿臉嫌惡看著。

葛林戴華德望著鄧不利多，一時激動——便朝那隻麒麟舉起魔杖。魁登斯看到葛林戴華德瞄準了麒麟，於是召喚自己僅剩的氣力，站到了他的面前。

葛林戴華德以閃電般的速度，轉身朝著魁登斯施咒，這時……

……一道令人目盲的燦爛光線，如盾牌一般護在魁登斯身前，來自……

鄧不利多和阿波佛，他們各自——背對背分別——發射了保護魔咒。

葛林戴華德的咒語擊中了閃閃發亮的光盾，鏡頭跟隨他的視線，順著咒語的路線走，然後發現……

……他和鄧不利多的咒語糾纏在一起。

兩人四目交接，發現自己跟對方互相束縛，都相當驚愕。一時片刻，雙方僵持不下，彼此相連，消耗著彼此的魔力，世界處於暫停狀態。接著……

血盟的**鍊子**應聲碎裂，那枚**水晶**緩緩旋轉並掉落在地。葛林戴華德和鄧不利多眼睜睜看著血盟裡的光線開始**閃動**，掠過**一抹光**之後，一切頓時陷入靜寂……整個世界緩緩靜定下來，彷彿連地球的轉速也放慢了。

血盟繼續旋轉，慢慢穿越空中，從中心開始裂開。

他們的咒語蒸發消散。葛林戴華德和鄧不利多對上視線，雙方同時意識到，他們不再彼此束縛。

他們旋即舉起魔杖，魔咒一次次**閃現**——進攻和抵禦、進攻和抵禦——展現出來的力量強得令人目眩——也有淨化宣洩的作用。

雙方持續戰鬥，越靠越近，誰也無法搶占上風，誰也不願讓步，最後幾乎面對面，手臂互扣，然後他們……

停下動作。胸膛激烈起伏，雙目緊扣對方。鄧不利多伸出手，謹慎地搭在葛林戴華德的心口上，葛林戴華德不約而同也將手搭在鄧不

利多的心口上。

鄧不利多垂頭抬眼望著葛林戴華德的眼睛。

就在這時，一道**細細的黃光**從下方的群眾攀升入空。片刻之後，另一道**細細的黃光**與它會合，然後又一道。

葛林戴華德看著，臉孔逐漸爬滿恐懼。

鄧不利多看到更多道細光一路交纏，進入空中，一臉奇異的感動。

他轉開視線，作勢要再加入他背後的靜止世界。

葛林戴華德站著，一臉備受打擊。

葛林戴華德　現在還有誰會愛你，鄧不利多？

血盟撞上地面。

喀啦。

血盟裂成兩半，煙霧從中央升起……世界再次順著軸心轉動起來，包圍葛林戴華德和鄧不利多的身影活了過來。

鄧不利多並未轉身，拋下葛林戴華德獨自佇立。

葛林戴華德

（繼續說）你會孤單一人。

一千道細黃光旋即在天空交織，所有人都沐浴在柔和的黃光中。全世界的**魔法部長**，包括巴西和法國，都為了桑托斯歡呼。釋出的黃色咒語在空中爆開，葛林戴華德看著，一臉挫敗。

他的視線掃過那些反對他的人，他們現在團結一致朝他走來，由桑托斯和麒麟領軍，魔杖瞄準他的方向。

葛林戴華德現影到邊緣，背對險峻的斷崖絕壁。站在對面的人拋出咒語時，他迅速在自己四周升起屏障。

但他只對一個人有興趣：鄧不利多。

葛林戴華德 （繼續說）我從來就不是你的敵人，不論過去或現在。

咒語幾乎**同時**飛向葛林戴華德。他瞥了鄧不利多最後一眼……然後往後墜落，消了影。

西瑟、拉莉、卡瑪衝向牆壁邊緣察看，後面跟著其他人……

他不見了。

鄧不利多別開視線，看到阿波佛摟著魁登斯。魁登斯現在相當虛弱，好奇地看著阿波佛，臉上沐浴著黃光。

魁登斯　你有沒有想過我？

阿波佛　一直想著。回家來吧。

阿波佛伸出手，將兒子扶起身，父子倆開始往下走。鄧不利多看著那隻鳳凰在他們背後起飛，順著山勢緩緩往下飄降。

紐特往外眺望廣闊如海的黃光，以及後方的不丹王國，突然滿臉疲憊。

邦媞　她在這。

紐特轉身看到邦媞和麒麟站在一起。

幹得好，邦媞。

邦媞搖搖頭，綻放笑容。

羅琳筆下的人物讓我欣賞的地方是，他們相當豐富，不限於一個面向。葛林戴華德非常黑暗，但與佛地魔不同的是，這並不只是因為愛在他的人生中缺席。我想，鄧不利多——他的摯愛——並未跟他結伴踏上這趟旅程，讓他深深感到悲傷。所以，是的，葛林戴華德很邪惡和黑暗、很有權力慾，為了達成目標，無所不用其極。可是在那一切的背後，他充滿了喪失感以及憂鬱。

——大衛‧海曼（製作人）

紐特　　（繼續說）來吧，小傢伙。

紐特替麒麟打開皮箱。

邦媞　　抱歉，我一定狠狠嚇到你了。

紐特接過麒麟，搖了搖頭。

紐特　　不，我想有時候得失去什麼，才能領悟到那個東西的意義有多重大。

邦媞　　有時候你就是……

她猶豫起來，紐特端詳她。

紐特搜著麒麟時，邦媞瞅著紐特的皮箱，她窺見蒂娜的照片，便露出溫柔的笑容。

邦媞　（繼續說）但有時候你就是知道。

她轉身，回頭朝其他人走去。

紐特　進去吧。

紐特將麒麟放進皮箱時，**鏡頭切至：**

雅各從遠處看著鄧不利多。

鄧不利多　科沃斯基先生，我欠你一個道歉。

雅各一轉身便看到鄧不利多。

鄧不利多　（繼續說）我從來就不打算讓你承受酷刑咒。

雅各　嗯，這個嘛，我們把奎妮找回來了，所以算是扯平了。

（一拍之後）嘿，我可以問個問題嗎？

雅各　　（繼續說）這個我可以留著嗎？你知道，就是當個紀念？

鄧不利多垂眼看到雅各手中的蛇木魔杖，然後抬眼端詳他。

鄧不利多　　我想不出還有誰更實至名歸。

雅各　　謝啦，教授。

雅各開心咧嘴一笑，將魔杖收進口袋。鄧不利多看著他走向奎妮，並一起和紐特會合。

鄧不利多察看斷崖邊緣，從口袋裡取出破裂的血盟，拿給紐特看。

鄧不利多　　真不可思議。

紐特　　可是怎麼會？我還以為你們不能向對方出手。

鄧不利多　我們沒有向對方出手。他一心想殺戮，而我一心想保護，結果我們的咒語彼此抵銷了。

鄧不利多露出懊悔的笑容。

（繼續說）姑且說這是命運好了。要不然我們要怎麼實踐各自的天命呢？

紐特好奇地瞅著鄧不利多，這時西瑟前來會合。

阿不思，答應我，你會找到他，然後阻止他。

鄧不利多點點頭。

西瑟　朝地平線綿延的黃色天空開始**消散**，緩緩褪成了黑色⋯⋯

96 外景：下東城——紐約——晚上

……我們進入下東城的一條街道，**科沃斯基烘焙坊**的櫥窗發出溫暖的光芒。

97 內景：科沃斯基烘焙坊——接上幕——晚上

人們在視線範圍裡進進出出——有麻瓜也有魔法世界的人。雅各婚禮蛋糕上的新郎和新娘人偶終於團圓，現在意氣風發站在頂端。

雅各
艾伯特！別忘了波蘭餃！

艾伯特
好，科先生。

雅各和紐特穿著同款的**正式禮服**站著，雅各怎麼都打不好領帶。

科沃斯基烘焙坊的場景描繪

雅各　　艾伯特！果醬餅乾不要超過八分鐘。

艾伯特　　是，科先生。

雅各　　（對紐特說）他是個乖孩子，可是分不清肉餡麵包跟高麗菜捲。

就在這時，奎妮走進來，身上一襲美麗的蕾絲禮服。

奎妮　　嘿，甜心。

雅各　　什麼！

奎妮　　紐特不懂你在說什麼，我也不懂你在說什麼。你今天不上班，記得嗎？（瞅著紐特）你還好嗎，蜜糖？（對紐特說）你因為要致詞在緊張，別緊張啦。（對雅各說）跟他說，蜜糖——

紐特　　致詞的事情別緊張。

雅各　　我才不緊張。

什麼味道？怎麼有東西燒焦了?!艾伯特！

雅各連忙跑開，奎妮翻翻白眼。

奎妮

也許在緊張別的事情，嗯？

紐特

我想像不出妳說的是什麼。

奎妮露出意會的笑容，走了開來。

98 外景：科沃斯基烘焙坊——幾分鐘過後——晚上

紐特

紐特走到外頭，就在店面前側的遮棚底下，抽出一張**紙**，將紙攤開，開始**喃喃**練習自己的致詞內容。

「我頭一次遇到雅各的那天……我頭一次遇到雅各的那天，我們都坐在史帝恩國家銀行裡……我萬萬沒料到——」

紐特蹙起眉頭，抬眼一看。看到對街公車站板凳上有個**身影**，坐在紛紛飄落的細雪當中。

就在這時，紐特的眼角餘光瞥見了什麼，他轉過身——慢慢地——看到有個**女子**穿過落雪越走越近。他不需要多看一眼。他很清楚那是誰。

紐特　是蒂娜。

蒂娜　（繼續說）妳是伴娘囉，我猜？

紐特　你是伴郎，我想？

蒂娜　妳弄了頭髮嗎？

紐特　沒有啦。噢……這個嘛，嗯，其實有啦，只為了今天晚上。

蒂娜　唔，還滿適合妳的。

紐特　謝謝你，紐特。

蒂娜　他們望著對方，不再說話，這時……

　　　……拉莉和西瑟出現了。

西瑟　哈囉。

西瑟　瞧瞧誰來了。

紐特　都好嗎？

西瑟　妳看起來很棒，拉莉。

紐特　唔，謝謝，紐特。感謝你的美言，祝你好運。（對蒂娜說）蒂娜，來吧，妳一定要跟我說說魔國會的近況。

拉莉　他們悄悄走進烘焙坊。

紐特　紐特正準備跟著其他人進店裡，接著打住動作，回頭望向街道。片刻過去，接著：

西瑟　那我呢？我看起來怎樣？你還好嗎？

紐特　你看起來不錯啊。

西瑟　你沒事吧？

紐特　嗯，我沒事。

西瑟　　你該不會是在緊張吧？你都拯救過世界了，不可能為了區區一個致詞緊張吧。

　　紐特跨過積雪的街道，在板凳前方暫停腳步。

　　兩人互換眼色，然後紐特望向對街，看到鄧不利多坐在對面的公車板凳上。

鄧不利多　這是個歷史性的一天。過去曾經存在的，現在將會延續下去。有趣的地方是，當你置身其中時，歷史性的日子看來卻如此尋常無奇。也許當世界做對事情時就會是這樣。

紐特　　知道偶爾會這樣還滿好的。

鄧不利多　紐特瞅著他。

紐特　　我原本不確定會不會在這裡見到你。

鄧不利多　我原本也不確定會不會來。

奎妮

兩人視線交會，接著鄧不利多別開視線。通往烘焙坊的門打開，奎妮出現了，渾身光彩。

嘿，紐特！雅各似乎在想他好像弄丟了戒指。請告訴我，戒指在你那裡。

紐特

紐特轉身，皮奇從他的口袋探出來，緊抓著**樣式簡單**的戒指，上頭有個**小小**但可愛的**碎鑽**。

放心，沒事。

紐特

她綻放笑容，然後消失在店內。紐特看著皮奇。

（繼續說）好傢伙，小皮。（看著鄧不利多）也許我應該──

鄧不利多不發一語，依然望著遠處。

鄧不利多　謝謝你，紐特。

紐特　謝什麼？

鄧不利多　隨你選。

紐特點點頭。

鄧不利多　（繼續說）沒有你，我真的辦不到。

紐特露出淡淡的笑容。鄧不利多只是點點頭。紐特起步要離開，然後停下來。

紐特　對了，我願意再效勞，只要你開口。

紐特好奇地瞅著鄧不利多，然後轉身走回烘焙坊，消失在店內。

紐特關上門的時候，一個洋裝上有**紅玫瑰圖紋**的**年輕女子**衝進視

線內。

她一臉困惑，以不作聲的警覺四下張望，然後瞥見了烘焙坊。

是邦媞。

鄧不利多看著她匆匆步入店裡。

他又多坐片刻，環顧四周之後，站起身來。

99 內景：科沃斯基烘焙坊——接上幕——晚上

奎妮上前跟雅各會合，一起站在**魔法牧師**的面前。奎妮轉頭看著雅各，紐特以及蒂娜、拉莉、西瑟、邦媞和艾伯特情緒澎湃聚集在後方觀禮。

紐約下東城的場景描繪

雅各　哇，妳好美。

100　外景：科沃斯基烘焙坊 —— 接上幕 —— 晚上

鄧不利多透過櫥窗看著，漾起笑容。他將外套衣領拉緊，起步離開，獨自穿過撒滿落雪的街道，朝遠方的淒冷地平線踽踽走去。

關於作者

J. K. 羅琳（J.K. Rowling）

著有開創時代的長銷系列《哈利波特》以及數本獨立的成人和兒少小說，並且以羅勃·蓋布瑞斯（Robert Galbraith）這個筆名創作了備受讚譽的史崔克犯罪小說系列。她有多本書都改編成影視作品，並且合作推出延續哈利波特故事的舞台劇《哈利波特：被詛咒的孩子》，以及全新的電影系列，靈感來自她的外傳作品《怪獸與牠們的產地》。

史提夫·克羅夫斯（Steve Kloves）

負責撰寫七部哈利波特電影劇本，根據的即是 J. K. 羅琳深受喜愛的小說作品。他也擔任《怪獸與牠們的產地》和《怪獸與葛林戴華德的罪行》的製作，更近期的製作是《森林之子毛克利》（Mowgli: Legend of the Jungle）。由他製作的作品還有《愛的召集令》（Racing with the Moon）、《天才接班人》（Wonder Boys）、《無情大地有情天》（Flesh and Bone）、《一曲相思情未了》（The Fabulous Baker Boys），後面兩部也由他執導。

✴ 關於譯者 ✴

謝靜雯

專職譯者和說故事老師，在皇冠的兒少譯作有《瘋狂美術館》、《禁忌圖書館》系列等。其他譯作請見：http://miataiwan0815.blogspot.com

特別感謝《怪獸與鄧不利多的秘密》的演員、工作團隊、創意團隊在本書收錄的評論、製作描繪、速寫、平面設計裡呈現自己的工作內容。

全書由「Headcase Design」設計公司的保羅・凱普（Paul Kepple）和艾力克斯・布魯斯（Alex Bruce）所設計。英國原版書的正文使用「Sumner Stone」設計的字體ITC Stone Serif。

國家圖書館出版品預行編目資料

怪獸與鄧不利多的秘密【電影劇本書】／J. K. 羅
琳、史提夫‧克羅夫斯 著；謝靜雯 譯. -- 初版. --
台北市：皇冠，2023. 07
面；公分. --(皇冠叢書；第5106種) (Choice；366)
譯自：Fantastic Beasts: The Secrets of Dumbledore –
The Complete Screenplay
ISBN 978-957-33-4031-7 (平裝)

1.CST: 電影劇本

987.34 112007303

皇冠叢書第5106種
CHOICE 366
怪獸與
鄧不利多的秘密
【電影劇本書】

Fanastic Beasts: The Secrets of Dumbledore
The Complete Screenplay

作　　者—J. K. 羅琳、史提夫‧克羅夫斯
譯　　者—謝靜雯
發 行 人—平　雲
出版發行—皇冠文化出版有限公司
　　　　　台北市敦化北路120巷50號
　　　　　電話◎02-27168888
　　　　　郵撥帳號◎18999606號
　　　　　皇冠出版社(香港)有限公司
　　　　　香港銅鑼灣道180號百樂商業中心
　　　　　19字樓1903室
　　　　　電話◎2529-1778　傳真◎2527-0904
總 編 輯—許婷婷
責任編輯—蔡承歡
美術設計—嚴昱琳
行銷企劃—鄭雅方
著作完成日期—2022年
初版一刷日期—2023年7月

法律顧問—王惠光律師
有著作權‧翻印必究
如有破損或裝訂錯誤，請寄回本社更換
讀者服務傳真專線◎02-27150507
電腦編號◎375366
ISBN◎978-957-33-4031-7
Printed in Taiwan
本書定價◎新台幣450元/港幣150元

●哈利波特中文官方網站：www.crown.com.tw/harrypotter
●皇冠讀樂網：www.crown.com.tw
●皇冠Facebook：www.facebook.com/crownbook
●皇冠Instagram：www.instagram.com/crownbook1954
●皇冠蝦皮商城：shopee.tw/crown_tw